最具挑戰性的
成語填空遊戲

潛力非凡 03

最具挑戰性的成語填空遊戲

編著　陳奕明

責任編輯　王捷安

封面設計　林鈺恆

美術編輯　王國卿

出版者　培育文化事業有限公司

信箱　yungjiuh@ms45.hinet.net

地址　新北市汐止區大同路 3 段 194 號 9 樓之 1

電話　（02）8647-3663

傳真　（02）8674-3660

劃撥帳號　18669219

CVS 代理　美璟文化有限公司

TEL／(02)27239968

FAX／(02)27239668

總經銷：永續圖書有限公司

永續圖書線上購物網
www.foreverbooks.com.tw

法律顧問　方圓法律事務所　涂成樞律師

出版日期　2019 年 07 月

國家圖書館出版品預行編目資料

最具挑戰性的成語填空遊戲／陳奕明編著.
--初版.--新北市 ： 培育文化,民 108.07

面； 公分. --（潛力非凡系列：03）

ISBN 978-986-97393-6-8 (平裝)

1. 填字遊戲　2. 漢語　3. 成語

997.7　　　　　　　　　108007545

前　言

填空遊戲

　　填字遊戲，最早是出現在上世紀60年代時，報刊的遊戲欄中偶爾會穿插這類休閒小遊戲，一直到上世紀80年代中後期開始，成語填空遊戲迅速風靡台灣，甚至有些較有影響力的報刊社，紛紛都為此遊戲增設一大版面的專欄。同時，也有人將該遊戲題結集出版成書。不管在咖啡廳或路上，隨時可以看到男女老少皆手拿紙筆，或獨自冥想，或交頭議論的場隨處可見。

　　這種小遊戲，是在一片縱橫相錯的格子裡，根據出題者給的成語提示，及詞語相交處的一個或幾個「關鍵字」，猜出正確的成語，然後再根據猜出的成語和出題者給出的提示去推算下一個成語，直至把空格完全填滿。這種小遊戲不僅僅可以刺激我們的腦細胞，更能增進我們的寫作能力，不論是在職場上或學習上，都能讓你運用的得心應手。

最具挑戰性的
成語填空
遊戲

CONTENTS

Level. 01　Ready? Go!

一						七1		言		九博
倍2		并3				人				
				五3		同		合		五
半		而		遠			士			
	飽4		終							
二理				暮5	六	春	八			
4	若	四	湯		龍		倒		十	
當		屋								海
		7	龍		虎					
		嬌					散8			流

一、做事花費時間或精神，但得到的效果小。

二、按照道理應當這樣。

三、不能天天有食糧吃，兩天三天才能有一天份的糧食。

四、漢武帝幼小時喜愛阿嬌，並說要讓她住在金屋裡。

五、道路很遙遠，而且太陽西沉了。

六、虎嘯生風，龍起生雲。

七、稱有德行、有志向而願為理想奉獻的人。

八、樹倒了，樹上的猴子就散去。

九、形容人讀很多書，學問淵博。

十、海水四處奔流。

1. 有德者的言論，能使眾人受益。

2. 加快速度，用一天的時間趕行兩天的路程。

3. 彼此的志趣理想一致。

4. 整天吃飽飯，不動腦筋，不做正經事。

5. 表示對遠方友人的思念。

6. 金屬造的城，滾水形成的護城河。

7. 指隱藏著未被發現的人才，亦指隱藏不露的人才。

8. 像風和雲那樣流動散開。

Level. 01 解 答

事						仁	言	利	博
倍	日	并	行			人			覽
功		日		道	同	志	合		五
半		而		遠		士			車
	飽	食	終	日					
理				暮	雲	春	樹		
固	若	金	湯		龍		倒		滄
當		屋			風		猢		海
然		藏	龍	臥	虎		猻		橫
	嬌				雲	散	風		流

一、事倍功半：做事花費時間或精神，但得到的效果小。

二、理固當然：按照道理應當這樣。

三、并日而食：并日，兩天合併成一天。不能天天有食糧
　　吃，兩天三天才能有一天份的糧食。形容生活窮困。

四、金屋藏嬌：嬌，原指漢武帝劉徹的表妹陳阿嬌。漢武帝幼小時喜愛阿嬌，並說要讓她住在金屋裡。指以華麗的房屋讓所愛的妻妾居住。亦指娶妾。

五、道遠日暮：暮，太陽落山。道路很遙遠，而且太陽西沉了。比喻還有很多事要做，但時間不多了。

六、雲龍風虎：虎嘯生風，龍起生雲。指同類的事物相互感應。

七、仁人志士：稱有德行、有志向而願為理想奉獻的人。

八、樹倒猢猻散：樹倒了，樹上的猴子就散去。比喻靠山一旦垮臺，依附的人也就一哄而散。

九、博覽五車：形容人讀很多書，學問淵博。

十、滄海橫流：滄海，指大海；橫流，水往四處奔流。海水四處奔流。比喻政治混亂，社會動盪。

1. 仁言利博：有德者的言論，能使眾人受益。

2. 倍日并行：加快速度，用一天的時間趕行兩天的路程。

3. 道同志合：彼此的志趣理想一致。

4. 飽食終日：終日，整天。整天吃飽飯，不動腦筋，不做正經事。

5. 暮雲春樹：表示對遠方友人的思念。

6. 固若金湯：金屬造的城，滾水形成的護城河。形容工事無比堅固。

7. 藏龍臥虎：指隱藏著未被發現的人才，亦指隱藏不露的人才。

8. 雲散風流：像風和雲那樣流動散開。比喻事物四散消失。

最具挑戰性的 成語填空 010 遊戲

Level. 02　Ready? Go!

¹一 齋	²二 素		₂功		⁷良		
之		持	⁴名				⁹九
		₃務	業		擇		門
故		定	言	⁶⁴風		之	
		₅禮	人				過
³三 奴				月	⁸經		
			⁵美		延		
⁷婢		夫			累		
			遲				
		₈日	途				

TIP
提示

一、指所持的見解和主張有一定的根據。

二、沒有明確的主見，遊移反覆。

三、譏人奴才相十足，卑屈取媚的樣子。

四、形容名義正當，言詞順適。

五、美人晚年。

六、男女相互戀愛的情思。

七、好鳥擇木而居。

八、經過很長的時間。

九、在家檢討反省自己的過失。

1. 謂信佛者遵守吃素，堅持戒律。

2. 稱讚醫生醫術精良，如同良相救濟天下一般。

3. 指丟下本職工作不做，去做其他的事情。

4. 比喻父母亡故，兒女不得奉養的悲傷。

5. 禮為社會道德行為準則，必須順乎人情。

6. 比喻心情舒暢快樂，可延長壽命。

7. 婢女學作夫人，雖處其位，但言行舉止卻不優雅。

8. 天色已晚，路已到盡頭。

Level. 02 解答

^一₁持	齋	^二把	素		₂功	同	^七良	相	
之		持	^四名				禽		^九閉
有		₃不	務	正	業		擇		門
故		定	言		^六₄風	木	之		思
			₅禮	順	人	情			過
^三	奴				月		^八經		
	顏		^五₆美	意	延		年		
₇婢	作	夫	人				累		
	膝		遲				月		
		₈日	暮	途	窮				

一、持之有故：持，持論、主張；有故，有根據。指所持的
　　見解和主張有一定的根據。

二、把持不定：沒有明確的主見，遊移反覆。

三、奴顏婢膝：譏人奴才相十足，卑屈取媚的樣子。

四、名正言順：形容名義正當，言詞順適。

五、美人遲暮：美人晚年。比喻年華老去，盛年不再。

六、風情月意：男女相互戀愛的情思。

七、良禽擇木：本指好鳥擇木而居。後用以比喻賢才擇主而事。

八、經年累月：經過很長的時間。

九、閉門思過：在家檢討反省自己的過失。

1. 持齋把素：把，遵守。齋，齋戒。謂信佛者遵守吃素，堅持戒律。

2. 功同良相：醫界的祝賀題辭。稱讚醫生醫術精良，如同良相救濟天下一般。

3. 不務正業：務，從事。指丟下本職工作不做，去做其他的事情。

4. 風木之思：比喻父母亡故，兒女不得奉養的悲傷。

5. 禮順人情：禮為社會道德行為準則，必須順乎人情。

6. 美意延年：美意，樂意。比喻心情舒暢快樂，可延長壽命。常被用來作對人祝頌之詞。

7. 婢作夫人：原指婢女學作夫人，雖處其位，但言行舉止卻不優雅。後來常用以譏笑書畫作品模仿不真，筆法局促。

8. 日暮途窮：天色已晚，路已到盡頭。比喻力竭計窮，陷入絕境。

Level. 03　　Ready? Go!

一₁ 入		二	門		兵₂		七 大		

以下依方格排列：

一₁　入　二　門　　兵₂　　七大　　
跡　　谷　　四簡　經　　文　　九東
　　　蠟₃　經　　文　　　事
聲　　駒　扼　六照₄　　行　事
　　　秉₅　執　　　　　
　　三畏　　　宣　　八不　
　　　　五盈₆　後　　
　　惡₇　滿　　　　則
　　　　秋　　　　
　　　滴₈　　不

一、形容隱藏行蹤。

二、很好的一匹馬，卻放在山谷裡不用。

三、比喻為人愚蠢，不明事理。

四、形容簡單明瞭，能抓住要點。

五、比喻美女的眼睛像秋天明淨的水波一樣。

六、只會依照本子念，一點都不生動。

七、指長篇大論的文章。

八、不是前進就是後退。

九、比喻陰謀敗露。

1. 形容進入佛門。

2. 指在用兵道理上絕對要避開的事。

3. 比喻每次試都不中。

4. 按照規定辦事。

5. 比喻抓住要害和根本。

6. 比喻學習應逐步踏實。

7. 罪惡之多，就像穿線一般已穿滿一根繩子。

8. 形容說話、辦事非常細緻、周密，無懈可擊。

Level. 03 解答

循¹	入	空²	門		兵²	家	大⁷	忌	
跡		谷	簡⁴			塊		東⁹	
銷		白³	蠟	明	經	文		窗	
聲		駒		扼	照⁶⁴	章	行	事	
		秉⁵	要	執	本			發	
	畏³			宣		不⁸			
	影		盈⁵⁶	科	後	進			
	惡⁷	貫	滿	盈		則			
	跡		秋		退				
		滴⁸	水	不	漏				

一、遁跡銷聲：隱藏行蹤，不公開出現。

二、空谷白駒：駒，小壯的馬。很好的一匹馬，卻放在山谷裡不用。比喻不能任用賢能。

三、畏影惡跡：比喻為人愚蠢，不明事理。

四、簡明扼要：指說話、寫文章簡單明瞭，能抓住要點。

五、盈盈秋水：秋水，比喻美女的眼睛像秋天明淨的水波一樣。形容女子眼神飽含感情。

六、照本宣科：照，按照；本，書本；宣，宣讀；科，科條，條文。照著本子念條文。形容講課、發言等死板地按照課文、講稿，沒有發揮，不生動。

七、大塊文章：大自然景物提供人寫作的材料。後多指長篇大論的文章。

八、不進則退：不前進就要後退。

九、東窗事發：比喻陰謀敗露，將被懲治。或作「東窗事犯」。

1. 遁入空門：避開塵世而入佛門。

2. 兵家大忌：在用兵道理時絕對要避開的事。

3. 白蠟明經：白蠟，比喻光禿空白。明經，科舉制度中科目之一。比喻屢試不中。

4. 照章行事：按照規定辦理事情。

5. 秉要執本：秉，執、拿著；要重，要的；本，根本。指抓住要害和根本。

6. 盈科後進：泉水遇到坑窪，要充滿之後才繼續向前流。比喻學習應步步落實，不能只圖虛名。

7. 惡貫滿盈：貫，穿錢的繩子；盈，滿。罪惡之多，猶如穿線一般已穿滿一根繩子。形容罪大惡極，到受懲罰的時候了。

8. 滴水不漏：一滴水也不外漏。形容說話、辦事非常細緻、周密，無懈可擊。亦形容錢財全部抓在手裡，輕易卻不肯出手。

Level. 04　Ready? Go!

1	二大		高			2	合	七	同
				四苦				前	
	如3		方			六無4	無		表
			作			水		後	
		三伯5		相					
一引6	引	高				龍7		八精	精
		季		五眾					
不		鼓8	人					良	
				如9		似			
		筆10		硯					

一、比喻做好準備，等待時機。

二、形容筆大如屋頂上的柱子。

三、用來稱讚一個人具有銳利的眼光，能發掘人才。

四、形容在困苦中自尋歡樂。

五、眾人一心，使力量堅固如城。

六、車像流水，馬像游龍。

七、形容欲進又退的樣子。

八、比喻純金美玉。

1. 風很大使浪打得高。

2. 行為與興趣相合。

3. 如太陽正當中午，熾熱光明。

4. 兵車無標示後退的旗幟。

5. 比喻兄弟之間情感親密無間。

6. 放開嗓子大聲歌唱。

7. 比喻人的精神旺盛。

8. 振奮人們的信心，增強人們的勇氣。

9. 像花和玉那樣美好。

10.不是親屬，也不是熟人。

¹風	²大	浪	高			²行	合	⁷趨	同
	筆			⁴苦				前	
	³如	日	方	中		⁶⁴車	無	退	表
	椽			作			水	後	
		³⁵伯	樂	相		馬			
⁶引	吭	高	歌			⁷龍	馬	⁸精	神
而		季		⁵眾				金	
不		⁸鼓	舞	人				良	
發				心		⁹如	花	似	玉
	¹⁰筆	刀	硯	城				玉	

一、引而不發：引，拉弓；發，射箭。拉開弓卻不把箭射出
　　去。比喻善於啟發引導。亦比喻做好準備暫不行動，以待
　　時機。

二、大筆如椽：椽，屋頂的柱子。形容筆大如屋頂上的柱子。
　　後用以稱揚著名作品、作家或寫作才能極高。

三、伯樂相馬：伯樂，相傳為秦穆公時的人，姓孫名陽，善相馬。用以稱讚一個人具有銳利的眼光，能發掘人才。

四、苦中作樂：在困苦中勉強自尋歡樂。

五、眾心如城：眾人一心，力量堅固如城。比喻團結一致，同心協力。亦作「眾心成城」、「眾志成城」。

六、車水馬龍：車像流水，馬像游龍。形容來往車馬很多，連續不斷的熱鬧情景。

七、趦前退後：猶豫恐懼，欲進又退的樣子。

八、精金良玉：精金，精煉的金；良玉，美玉。純金美玉。比喻人品純潔或物品精美。

1. 風大浪高：風很大使浪打得高。本用來形容海面上的景色，引申為推動事物的力量大，所造成的聲勢也大。

2. 行合趨同：行為與志趣相投合。

3. 如日方中：好像太陽正當中午，熾熱光明。比喻事物正發展到十分興盛的地步。亦作「如日中天」。

4. 車無退表：兵車無標示後退的旗幟。引申為軍隊絕不畏縮後退。

5. 伯歌季舞：伯，大哥；季，小弟。哥哥唱歌，弟弟跳舞。比喻兄弟之間親密無間。

6. 引吭高歌：引，拉長；吭，嗓子，喉嚨。放開嗓子大聲歌唱。

7. 龍馬精神：龍馬，古代傳說中形狀像龍的駿馬。比喻人的精神旺盛。

8. 鼓舞人心：鼓舞，振作、奮發。振奮人們的信心、增強人們的勇氣。

9. 如花似玉：像花和玉那樣美好。形容女子姿容出眾。

10. 筆刀硯城：故，老友。不是親屬，也不是熟人。表示彼此沒有什麼關係。

Level. 05　Ready? Go!

1棄	二	錄		■	2風	七浪	
■	瑜	■	四	■	■		■
■	3	通		無	六4量	江	
■	見	■		■	■		■
■	■		三5有		為	■	■
一6	芭		放	■	■	7言	八遜
糊	■			五	■	名	■
■		8詞		說	■		■
辭	■	■		■	9值	文	■
■		10鍛		練	■	■	■

一、話說得不清不楚，含含糊糊。

二、比喻優點、缺點都有。

三、鋪張辭藻或暢所欲言。

四、什麼也沒有。

五、只會空談卻無實際行動。

六、以收入多少來制訂出支的額度。

七、到處漂泊，沒有固定的住處。

八、一分錢也沒有。

1. 原諒過去的過失，重新錄用。

2. 比喻沒有風浪。

3. 拿出自己多餘的東西與對方進行交換，以得到自己所缺少的東西。

4. 比喻度量之大。

5. 能夠極大地發揮作用，作出一番貢獻。

6. 形容花朵將要開放時的形態。

7. 比喻說話粗暴無禮。

8. 浮華不實的言詞，歪曲不正的說法。

9. 比喻毫無價值。

10. 比喻文字推敲謹慎，準確精練。

Level. 05 解答

¹棄	²瑕	錄	用		²風	恬	⁷浪	靜
	瑜		⁴一				跡	
	³互	通	有	無	⁶⁴量	如	江	海
	見		所		入		湖	
		³⁵大	有	作	為			
¹⁶含	苞	待	放		出	言	⁸不	遜
糊		厥	⁵光				名	
其		⁸浮	詞	曲	說		一	
辭				⁹不	值	一	文	
		¹⁰百	鍛	千	練			

一、含糊其辭：話說得不清不楚，含含糊糊。形容有顧慮，
　　不敢把話直接說出來。

二、瑕瑜互見：見，通「現」，顯現。比喻優點、缺點都有。

三、大放厥詞：厥，其、他的；詞，文辭、言辭。原指鋪張辭藻或暢所欲言。現用來指大發議論。

四、一無所有：什麼也沒有。指錢財，也指成就、知識。

五、光說不練：空談而無實際行動。亦作「光說不做」。

六、量入為出：量，計量。根據收入的多少來制訂出支的額度。

七、浪跡江湖：浪跡，到處流浪；江湖，泛指各地。到處漂泊，沒有固定的住處。

八、不名一文：名，佔有。一分錢也沒有。形容極其貧窮。

1. 棄瑕錄用：原諒過去的過失，重新錄用。

2. 風恬浪靜：沒有風浪。比喻平安無事。

3. 互通有無：通，往來。拿出自己多餘的東西給對方，與之進行交換，以得到自己所缺少的東西。

4. 量如江海：比喻度量非常大。

5. 大有作為：作為，做出成績。能夠極大地發揮作用，作出一番貢獻。

6. 含苞待放：形容花朵將要開放時的形態。亦比喻將成年的少女。

7. 出言不遜：遜，謙讓，有禮貌。說話粗暴無禮。

8. 浮詞曲說：浮華不實的言詞，歪曲不正的說法。

9. 不值一文：比喻毫無價值。亦作「一文不值」。

10. 百鍛千練：比喻為文用字推敲謹慎，準確精練。

Level. 06　Ready? Go!

	襤	二	瓢			六大	
1		食		四 百		刁	
				2			
	3 冰		玉			臨	
		漿	竿				八
			三 出	之	五		背
			4				
					久		
一	土		遷			下	七 敵
5					6		
常					長	憂	
順		駛			精		慮
7				8			

TIP
提示

一、習慣於平穩的日子，處於順利的際遇中。

二、軍隊受到人民的擁護與愛戴，得到慰勞和犒賞。

三、鳥從幽深的溪谷飛出來，遷到了高大的喬木棲息。

四、桅杆或雜枝長竿的頂端。

五、時間長、日子久。

六、大災禍落到了自己頭上。

七、沒有憂愁也沒有顧慮。

八、前後都受到敵人的夾攻。

1. 衣服破敗、食器簡單。

2. 用盡各種手段使對手過不去。

3. 比喻品德高潔。

4. 指從困厄的處境中走出來的日子。

5. 指安於本鄉本土，不願輕易遷移。

6. 普天之下，沒有敵手。

7. 比喻自己沒有主意。

8. 形容用盡心思。

Level. 06 解 答

褸1	襤	簞二	瓢			大六	
	食	百四2	般	刁	難		
冰3	壺	玉	尺		臨		
	漿	竿			頭		腹八
	出三4	頭	之	日五			背
	谷		久				受
安一5	土	重	遷	天6	下	無七	敵
常			喬	長		憂	
處						無	
順7	風	駛	船	殫8	精	竭	慮

一、安常處順：安，習慣於；處，居住、居於；順，適合，如意。習慣於平穩的日子，處於順利的境遇中。

二、簞食壺漿：軍隊受到人民的擁護與愛戴，紛紛慰勞犒賞。

三、出谷遷喬：鳥從幽深的溪谷飛出來，遷上了高大的喬木棲息。後用以比喻遷入新居或官職升遷。

四、百尺竿頭：桅杆或雜技長竿的頂端。比喻極高的官位和功名，或學問、事業有很高的成就。

五、日久天長：時間長，日子久。

六、大難臨頭：難，災禍；臨，來到。大禍落到頭上。

七、無憂無慮：沒有一點憂愁和顧慮。

八、腹背受敵：腹，指前面；背，指後面。前後都受到敵人的夾攻。

1. 褸襤簞瓢：褸襤，形容衣服破敗的樣子。簞瓢，簡單的食器與飲器。比喻生活的貧窮清苦。

2. 百般刁難：用盡各種手段使對方過不去。

3. 冰壺玉尺：比喻品德高潔。

4. 出頭之日：出頭，擺脫困境等。指從困厄、冤屈、壓抑的處境中擺脫出來的日子。

5. 安土重遷：土，鄉土；重，看得重、不輕易。安於本鄉本土，不願輕易遷移。

6. 天下無敵：普天之下，沒有敵手。形容戰無不勝，沒有對手。

7. 順風駛船：比喻自己沒有主意，跟著別人說話或辦事。

8. 殫精竭慮：殫，竭盡；慮，思慮。形容用盡心思。

1	喜	二	家			六穎	
		家	四2大		大		
	3半		出			絕	
		窄		閨			八
		三4才		人	五		門
					不		
一5	通		無			不	七戶
別					6道	鬼	
7頭		嶄		8	化	神	

一、互相較量比高低。

二、仇敵相逢在窄路上。

三、形容才能和氣概無人可比。

四、指有錢有勢人家的女兒。

五、形容微小得很，不值得一提。

六、形容聰明過人。

七、變化多端，難以捉摸。

八、用荊竹樹枝及蓬草織製的門戶。

1. 表示又愛又恨。

2. 形容徹底領悟。

3. 指成年後才出家做和尚或尼姑。

4. 指才能優異而地位卑微。

5. 相互交換以滿足各自的需要。

6. 待在家裡，必門自守。

7. 年輕有為，才能出眾。

8. 形容推行教化速度之快。

歡[1]	喜	冤[二]	家			穎[六]		
	家		大[四][2]	徹	大	悟		
	半[3]	路	出	家		絕		
		窄		閨		倫	華[八]	
		才[三][4]	秀	人	微[五]		門	
		氣			不		蓬	
互[一][5]	通	有	無		足	不[七]	出	戶
別		雙			道[6]		鬼	
苗							入	
頭[7]	角	嶄	然		行[8]	化	如	神

一、互別苗頭：互相較量、分出高低。

二、冤家路窄：仇敵相逢在窄路上。指仇人或不願意見面的
　　人偏偏相遇。

三、才氣無雙：形容才能和氣概世上無人可比。

四、大家閨秀：舊指世家望族中有才德的女子。也泛指有錢有勢人家的女兒。

五、微不足道：微，細、小；足，值得；道，談起。微小得很，不值得一提。指意義、價值等小得不值得一提。

六、穎悟絕倫：穎悟，聰穎。絕倫，超過同輩。聰明過人。亦作「穎悟絕人」。

七、出鬼入神：變化多端，難以捉摸。

八、蓽門蓬戶：蓬戶，用蓬草織製的窗戶。形容貧困人家的門戶。後用以比喻貧困人家。

1. 歡喜冤家：表示又愛又恨的意思。小說戲曲中多用作對情人或兒女的親熱稱呼。

2. 大徹大悟：徹，明白；悟，領會。形容徹底醒悟。

3. 半路出家：原指成年後才出家做和尚或尼姑。比喻中途改行，從事另一工作。

4. 才秀人微：秀，優異。微，卑微、低微。指才能優異而地位卑微。

5. 互通有無：相互交換以滿足各自的需要。

6. 足不出戶：待在家裡，閉門自守。亦作「足不出門」、「足不逾戶」。

7. 頭角崢然：形容年輕有為，才能出眾。亦作「頭角崢嶸」。

8. 行化如神：形容推行教化快得出奇。

Level. 08　Ready? Go!

1 二積		累		六			八百
			四 2遊	有			一
3堆		如					一
		玩		4秋		氣	
三 5花			五月				
	破					七斷	
一 6亂		橫		7雲		白	
若		分				續	
					8長		短
9裁		合					

一、形容女子睡起妝容未整的神態。

二、金玉多得可以堆積起來。

三、比喻夫妻離散或感情破裂。

四、玩賞山水景物。

五、比喻景物美好的境界。

六、指各有各的存在的價值。

七、截斷鶴的長腿去接續野鴨的短腿。

八、形容毫無差錯。

1. 日日月月不斷積累。

2. 若是要出遊，必定告之去處。

3. 聚集成堆，如同小山。

4. 形容秋天晴空萬里，天氣清爽。

5. 鏡裡的花，水裡的月。

6. 鬢髮整齊的像剪刀裁過一般。

7. 如雲彩中的白鶴一般。

8. 比喻事物各有特點。

9. 裁製新娘衣服或製作壽衣之事。

Level. 08 解 答

日1	積二	月	累		各六		百八	
	玉		遊四2	必	有	方	不	
	堆3	積	如	山		千		一
	金		玩		秋4	高	氣	爽
	鏡三5	花	水	月五				
	破			地		斷七		
鬚一6	亂	釵	橫	雲7	中	白	鶴	
若		分		階			續	
刀					鶴8	長	鳧	短
裁9	衣	合	帳					

一、鬢亂釵橫：形容女子睡起妝飾未整的神態。

二、積玉堆金：金玉多得可以堆積起來。形容聚斂的財富極多。

三、鏡破釵分：比喻夫妻離散或感情破裂。

四、遊山玩水：遊覽、玩賞山水景物。

五、月地雲階：指天上。也比喻景物美好的境界。

六、各有千秋：千秋，千年，引申為久遠。各有各的存在的價值。比喻各人有各人的長處，各人有各人的特色。

七、斷鶴續鳧：斷，截斷；續，接；鳧，野鴨。截斷鶴的長腿去接續野鴨的短腿。比喻行事違反自然規律。

八、百不一爽：形容毫無差錯。亦作「百不一失」。

1. 日積月累：一天一天地、一月一月地不斷積累。指長時間不斷地積累。

2. 遊必有方：要是出遊，必須要告辭去處。

3. 堆積如山：聚集成堆，如同小山。形容極多。

4. 秋高氣爽：形容秋季晴空萬里，天氣清爽。

5. 鏡花水月：鏡裡的花，水裡的月。原指詩中靈活而不可捉摸的意境，後比喻虛幻的景象。

6. 鬢若刀裁：鬢髮整齊似刀剪裁過一般。

7. 雲中白鶴：像雲彩中的白鶴一般。比喻志行高潔的人。

8. 鶴長鳧短：比喻事物各有特點。

9. 裁衣合帳：裁製新娘衣服或製作壽衣、蚊帳之事。

Level. 09　Ready? Go!

二包　　馬　　　　六　　　八抽
1

　　　　　　　四厚　　載　　　　斷
　　　　　　　2

禍　　惡　　　　　　　　　斷
3

　　　　　薄　　歸　　若
　　　　　　　　4

三木　　五榮
5

木　　　　　　七堂

一潭　水　　富　堂
6　　　　　　7

成　灰　　　　　正

　　　　　　　槃　　才
　　　　　　8

變　多
9

一、一經形成就不再改變。

二、心理懷著詭計，圖謀害人。

三、身如枯木，心如死灰。

四、多多積蓄，慢慢放出。

五、比喻興盛或顯達。

六、裝得滿滿地回來。

七、形容言行光明正大。

八、抽出刀來要斬斷流水。

1. 挑著包袱，鞭策著馬匹。

2. 指道德高尚者能承擔重大任務。

3. 壞事做多了，便會招致災禍。

4. 指歸附的勢態就像江河匯成大海一樣。

5. 枯萎的樹木恢復生機。

6. 一池子死水。

7. 形容房屋宏偉豪華。

8. 形容具備過人的才能。

9. 形容變化極多。

挑 包 策 馬　　滿　　抽
藏 厚 德 載 物　　刀
禍 因 惡 積 而　　斷
心　　薄 歸 之 若 水
枯 木 發 榮
木　　華　　堂
一 潭 死 水 富 麗 堂 皇
成　灰　　貴　　正
不　　　　槃 槃 大 才
變 化 多 端

一、一成不變：成，制定、形成。一經形成，不再改變。

二、包藏禍心：懷藏詭計，圖謀害人。亦作「苞藏禍心」。

三、枯木死灰：死灰，燃燒後餘下的冷灰。身如枯木，心如死灰。比喻極其消極悲觀。

四、厚積薄發：厚積，指大量地、充分地積蓄；薄發，指少量地、慢慢地放出。多多積蓄，慢慢放出。形容只有準備充分才能辦好事情。

五、榮華富貴：榮華，草木開花，比喻興盛或顯達。形容有錢有勢。

六、滿載而歸：載，裝載；歸，回來。裝得滿滿地回來。形容收穫很大。

七、堂皇正大：形容言行光明公正，不偏不倚。

八、抽刀斷水：抽刀，拔出刀來。水，流水。抽出刀來要斬斷流水。比喻無濟於事，反會加速事態的發展。

1. 挑包策馬：挑著包袱，鞭策著馬匹。形容趕路的樣子。
2. 厚德載物：指道德高尚者能承擔重大任務。
3. 禍因惡積：壞事做多了，便會招致災禍。
4. 歸之若水：歸附的勢態就像江河匯成大海一樣。形容人心所向。
5. 枯木發榮：枯萎的樹木恢復生機。比喻衰亡的事物重獲新生。
6. 一潭死水：潭，深水坑。一池子死水。比喻停滯不前的沉悶局面。
7. 富麗堂皇：富麗，華麗；堂皇，盛大、雄偉。形容房屋宏偉豪華。也形容詩文辭藻華麗。
8. 槃槃大才：形容具備超人的才能。
9. 變化多端：端，頭緒。形容變化極多。也指變化很大。

Level. **10** Ready? Go!

				四1	金		昧	
一		2	天		人			八綸
私								
		三3	別		慧	六		佛
濟4	二	之				花5	七巧	
	卷	匠						
		6	慌	五	亂		可	
	握		馬					
	赤7		之					
				猿		寸		

一、對公有和私人雙方都有好處。

二、比喻很有把握。

三、指有與眾不同的巧妙構思。

四、抄襲他人的言論或主張。

五、心思就像猴子跳、馬奔跑一樣控制不住。

六、指看著複雜紛繁的東西而感到迷亂。

七、巧妙到別人無法趕上。

八、形容使人心生敬畏或景仰的話。

1. 撿到別人遺失的錢財而不佔為己有。

2. 憂傷時局多變，哀憐百姓疾苦。

3. 具有獨特的眼光。

4. 身體強健能登山涉水。

5. 指鋪張修飾、內容空白的言語或文辭。。

6. 心裡慌亂了主意。

7. 比喻人心地純潔善良。

8. 有人捉住猿子，猿母悲喚，自擲而死，肝腸寸斷。

Level. 10 解 答

			四1 拾	金	不	昧		
一公		2 悲	天	憫	人			八綸
私			牙				音	
兩		三3 別	具	慧	六眼		佛	
二濟4	勝	之	具	5 花	言	七巧	語	
卷	匠		繚	不				
在	心	五慌6	意	亂	可			
握	馬	心	階					
7 赤	子	之	心					
8 猿	腸	寸	斷					

一、公私兩濟：對公家和私人雙方都有好處。亦作「公私兩
　　便」。

二、勝券在握：比喻很有把握，相信自己已經可以成功。

三、別具匠心：匠心，巧妙的心思。指在技巧和藝術方面具有與眾不同的巧妙構思。

四、拾人牙慧：牙慧，言談間流露出的智慧。比喻蹈襲他人的言論或主張。

五、意馬心猿：形容心思不定，好像猴子跳、馬奔跑一樣控制不住。

六、眼花繚亂：繚亂，紛亂。看著複雜紛繁的東西而感到迷亂。也比喻事物複雜，無法辨清。

七、巧不可階：階，臺階，引申為趕上。指巧妙得別人無法趕上。

八、綸音佛語：形容使人心生敬畏或景仰的話。

1. 拾金不昧：撿到別人遺失的錢財而不佔為己有。

2. 悲天憫人：憂傷時局多變，哀憐百姓疾苦。

3. 別具慧眼：具有特殊的眼光或見解。亦作「獨具慧眼」、「慧眼獨具」。

4. 濟勝之具：身體強健，具有登山涉水、遊覽勝景的條件。

5. 花言巧語：原指鋪張修飾、內容空泛的言語或文辭。後多指用來騙人的虛偽動聽的話。

6. 心慌意亂：心裡著慌，亂了主意。

7. 赤子之心：赤子，初生的嬰兒。比喻人心地純潔善良。

8. 猿腸寸斷：有人捉住猿子，猿母悲喚，自擲而死，肝腸寸斷。後以猿腸寸斷指猿悲鳴之極或思念極其悲切。

Level. 11　Ready? Go!

				四1	敗		輸	
一		2相		庭				八作
遯								上
		3博		眾	六			上
高4	二	絕				袖5	七旁	
	兼		多					
			6	雞	五	舞	左	
	武			伏				
		進7		替				
				平8		青		

一、遠離塵俗。

二、指人兼具文武兩方面的才能。

三、學識廣博，見聞豐富。

四、寬大的場地，眾集很多的人群。

五、地形高低不平。

六、袖子長，有利於起舞。

七、指不正派的宗教派別。

八、雙方交戰，自己站在壁壘上旁觀。

1. 打了敗仗，損失很大。

2. 比喻相差很遠，大不相同。

3. 指從多方面吸取他人的長處。

4. 指才學高超的人。

5. 把手放在袖子裡，在一旁觀看。

6. 聽到雞叫就起來舞劍。

7. 進用好的替換不好的。

8. 比喻順利晉升高位。

Level. 11 解答

				四1 大	敗	虧	輸	
一 飛		2 大	相	徑	庭			八 作
遯				廣				壁
鳴		三3 博	采	眾	六 長			上
高4	二 才	絕	學		5 袖	手	七 旁	觀
	兼	多			善		門	
	文	聞	雞	五 起	舞		左	
	武			伏			道	
		7 進	可	替	不			
				8 平	步	青	雲	

一、飛遯鳴高：飛遯，指隱退。遠離塵俗，自命清高。

二、才兼文武：指人具有文武兩方面的才能。

三、博學多聞：博學，廣博。學識廣博，見聞豐富。

四、大庭廣眾：大庭，寬大的場地；廣眾，為數很多的人群。指聚集很多人的公開場合。

五、起伏不平：地形高低不平。高低漲落，很不平穩。

六、長袖善舞：袖子長，有利於起舞。原指有所依靠，事情就容易成功。後形容有財勢會耍手腕的人，善於鑽營，會走門路。

七、旁門左道：原指不正派的宗教派別。借指不正派的學術派別。現泛指不正派的東西。

八、作壁上觀：壁，壁壘。原指雙方交戰，自己站在壁壘上旁觀。後多比喻站在一旁看著，不動手幫助。

1. 大敗虧輸：打了敗仗，損失很大。

2. 大相徑庭：徑，小路；庭，院子；徑庭，懸殊、偏激。比喻相差很遠，大不相同。

3. 博采眾長：博采，廣泛搜集採納。從多方面吸取各家的長處。

4. 高才絕學：猶言才學高超。指才學高超的人。

5. 袖手旁觀：把手放在袖子裡，在一旁觀看。比喻置身事外，既不過問，也不協助別人。

6. 聞雞起舞：聽到雞叫就起來舞劍。後比喻有志報國的人及時奮起。

7. 進可替不：進用好的替換不好的。亦作「進可替否」。

8. 平步青雲：比喻順利無阻，迅速晉升高位。

Level. 12　Ready? Go!

	一			四 未						
	1 佐		得			2	首	七		成
			不					千		
		三 3 不		告	六					
					云		4 云		萬	
5	二 具		人							
			6		日	五	云	八 天		
	而			朋						
7 力		任		8		天		地		
			儕							

一、可為卿相的才幹。

二、事物的總體內容大多具備了，只是形體或規模較小而已。

三、表示歉意或感謝的話。

四、所做的事也無不可。

五、一起吟詩作對、飲酒作樂的朋友。

六、人家怎麼說，自己也跟著怎麼說。

七、形容數目非常之多。

八、形容巨大的聲音。

1. 協助烹調的人也嘗到美食。

2. 年老了卻一事無成。

3. 不能告訴別人。

4. 眾多的樣子。

5. 泯滅人性的人。

6. 泛指儒家言論。

7. 能力微弱而任務卻很繁重。

8. 形容吃喝嫖賭，荒淫腐化的生活。

Level. 12 解答

	王〔一〕			未〔四〕						
	佐〔1〕	甕	得	嘗		白〔2〕	首	無〔七〕	成	
	之			不				千		
	才		不〔三·3〕	可	告	人〔六〕		無		
				當			云	云	萬	物〔4〕
不〔5〕	具〔二〕	之	人			亦				
	體	子〔6〕	曰		詩〔五·5〕	云		天〔八〕		
	而				朋			崩		
力〔7〕	微	任	重		酒〔8〕	天	花	地		
					儕			裂		

一、王佐之才：可為卿相的才幹。

二、具體而微：事物的總體內容大多具備了，只是形體或規模較小而已。

三、不當人子：表示歉意或感謝的話，意思是罪過，不敢當。

四、未嘗不可：只要環境條件允許，所做的事也無不可。

五、詩朋酒儕：一起吟詩作對、飲酒取樂的朋友。亦作「詩朋酒侶」、「詩朋酒友」。

六、人云亦云：雲，說；亦，也。人家怎麼說，自己也跟著怎麼說。指沒有主見，只會隨聲附和。

七、無千無萬：形容數目非常多。

八、天崩地裂：形容巨大的聲音。

1. 佐饔得嘗：協助烹調的人也嘗到美食。後用以比喻助人行善，自己也會得到善報。

2. 白首無成：年老而一事無成。亦作「白首空歸」。

3. 不可告人：不能告訴別人。指見不得人。

4. 云云萬物：眾多的樣子。

5. 不具之人：泯滅人性的人。

6. 子曰詩云：子，指孔子；詩，指《詩經》；曰、雲，說。泛指儒家言論。

7. 力微任重：能力微弱而任務繁重。

8. 酒天花地：形容吃喝嫖賭，荒淫腐化的生活。亦作「花天酒地」。

Level. **13**　　Ready? Go!

	一			四 皓					
	1 流		趕			2		天	七 地
				千					食
	息		三 3 下		巴	六			
						4 中		逐	
5	二 目		看						
			6		花	五 子		八 分	
	如				門				
7 煮		燃				8 之		天	
					李				

一、形容行人、車馬等像水流一樣連續不斷。

二、眼光像豆子那樣小。

三、比喻停下來，深入實際，認真調查研究。

四、範圍極為廣闊的千山萬水都處於皎潔的月光照射之下。

五、公門桃李指某人的門下弟子，或他推薦的人才。

六、像獅子是獸中之王那樣。

七、汲汲於吃喝享樂的追求。

八、特別美好的樣子。

1. 像流星追趕月亮一樣。

2. 形容沉湎在酒色之中。

3. 比喻通俗的文學藝術。

4. 指群雄並起，爭奪天下。

5. 指別人已有進步，不能再用老眼光去看他。

6. 指衣著華麗，只會吃喝玩樂，不務正業的、有錢有勢人家的子弟。

7. 用豆萁作燃料煮豆子。

8. 形容桃樹的花、葉茂盛美麗。

Level. 13 解 答

				四皓					
一川	星	趕	月		2花	天	七酒	地	
1流			千				食		
不		三下	里	巴	六人		徵		
息	馬	3			中	原	逐	鹿	
刮	二目	相	看		4	獅			
5	光	6花	花	五公	子		八分		
	如		門				外		
7煮	豆	燃	萁	8桃	之	天	天		
	李						天		

一、川流不息：川，河流。形容行人、車馬等像水流一樣連續不斷。

二、目光如豆：眼光像豆子那樣小。形容目光短淺，缺乏遠見。

三、下馬看花：比喻停下來，深入實際，認真調查研究。

四、皓月千里：範圍極為廣闊的千山萬水都處於皎潔的月光照射之下。形容月光皎潔，天氣暗和。

五、公門桃李：桃李，指子弟。公門桃李指某人的門下弟子，或他推薦的人才。

六、人中獅子：像獅子是獸中之王那樣。比喻才能出眾的人。

七、酒食徵逐：汲汲於吃喝享樂的追求。

八、分外夭夭：特別美好的樣子。

1. 流星趕月：像流星追趕月亮一樣。形容行動迅速。

2. 花天酒地：形容沉湎在酒色之中。

3. 下里巴人：原指戰國時代楚國民間流行的一種歌曲。比喻通俗的文學藝術。

4. 中原逐鹿：指群雄並起，爭奪天下。

5. 刮目相看：指別人已有進步，不能再用老眼光去看他。

6. 花花公子：指衣著華麗，只會吃喝玩樂，不務正業的、有錢有勢人家的子弟。

7. 煮豆燃萁：燃，燒；萁，豆莖。用豆萁作燃料煮豆子。比喻兄弟間自相殘殺。

8. 桃之夭夭：形容桃樹的花、葉茂盛美麗。亦作「逃之夭夭」。

最具挑戰性的 成語填空 058 遊戲

Level. 14　Ready? Go!

一		四大	六過1		拆		
儉		二藏2		待			
		晚	三黃3		八守		
一4	五而						
	汗			5	有		九表
		五					為
二雨6		透		7			
馳				朋7	為		
		關8	打				
擊				友9		子	

一、恭敬靜守一道。

二、形容非常迅速，像風吹電閃一樣。

三、用手抹汗，汗灑下去就跟下雨一樣。

四、指能擔當重任的人物要經過長期的鍛煉，所以成就較晚。

五、看透了陰謀和祕密。

六、重陽節後的菊花。

七、泛指一些吃喝玩樂、不務正業的朋友。

八、指軍人或地方官有保衛國土的責任。

九、比喻用勾結、欺詐等不正當手段做壞事。

1. 自己過了河，便把橋拆掉。

2. 比喻學好本領，等待施展的機會。

3. 用以比喻朝政清明，國力強盛。

4. 一動筆就寫成了。

5. 空有好看的外表，實際上毫無作為。

6. 風刮不進，雨水透不過。

7. 壞人勾結在一起幹壞事。

8. 比喻將對方控制在自己勢力範圍內，然後進行有效打擊。

9. 雲以風為友，以雨為子。

Level. 14 解 答

			四大		六過1	河	拆	橋
一恭		藏2	器	待	時			
儉			晚		黃3	人	守八	日
靜	揮五	而	成		花		土	
一4	汗				虛5	有	其	表九
	如	參五				責		裡
風6二	雨	不	透		狐七			為
馳		機			朋	比	為	奸
電		關8	門	打	狗			
擊					友9	風	子	雨

一、恭儉靜一：恭敬靜守一道。

二、風馳電掣：馳，奔跑；掣，閃過。形容非常迅速，像風吹電閃。

三、揮汗成雨：揮，灑，潑。用手抹汗，汗灑下去就跟下雨一樣。形容人多。

四、大器晚成：大器，比喻大才。指能擔當重任的人物要經
　　過長期的鍛煉，成就較晚。亦用做對長期不得志的人的
　　安慰話。

五、參透機關：參，檢驗，察看。機關，陰謀或祕密所在。
　　看透了陰謀和祕密。

六、過時黃花：黃花，菊花。重陽節後的菊花。比喻過了時
　　的或失去意義的事物。

七、狐朋狗友：泛指一些吃喝玩樂、不務正業的朋友。

八、守土有責：指軍人或地方官有保衛國土的責任。

九、表裡為奸：表裡，內外；奸，虛偽狡詐。比喻用勾結、
　　欺詐等不正當手段做壞事。

1. 過河拆橋：自己過了河，便把橋拆掉。比喻達到目的後，
　　就把說明過自己的人一腳踢開。

2. 藏器待時：器，用具，引申為才能。比喻學好本領，等待
　　施展的機會。

3. 黃人守日：用以比喻朝政清明，國力強盛。

4. 一揮而成：揮，揮筆；成，成功。一動筆就寫成了。形容
　　寫字、寫文章、畫畫快。

5. 虛有其表：虛，空；表，表面，外貌。空有好看的外表，
　　實際上毫無作為。指有名無實。

6. 風雨不透：風刮不進，雨水透不過。形容封閉或包圍得十
　　分緊密。

7. 朋比為奸：朋比，依附，互相勾結。壞人勾結在一起幹壞
　　事。

8. 關門打狗：比喻將對方控制在自己勢力範圍內，然後進行
　　有效打擊。

9. 友風子雨：指雲。雲以風為友，以雨為子。蓋風與雲並行，
　　雨因雲而生。

Level. 15 Ready? Go!

一		四國	六鄙1		之		
弓	2正	直					
		天	3纍	八至			
4鳥	三花						
	重			5名		九世	
		五					
二6	長	歲	7			之	
理			7與		無		
		8後	制				
機			9歸		顧		

一、被弓箭嚇怕了的鳥不容易安定。

二、形容政務繁忙，工作辛苦。

三、說話深刻有力，情意深長。

四、原形容顏色和香氣不同於一般花卉的牡丹花。

五、死的諱稱。

六、粗俗的言詞，累贅的文句。

七、帝王受命於天，並得到人民擁護。

八、名聲顯著於當今世上。

九、宗派之間的爭論。

1. 淺薄、粗陋的見解。

2. 態度嚴正，直言無諱。

3. 比喻由小至大，積少成多。

4. 鳥叫得好聽，花開得芬香。

5. 名聲顯著於當今世上。

6. 一天像一年一樣長。

7. 不跟社會上的人發生爭執。

8. 等對方先動手，再抓住有利時機反擊，制服對方。

9. 歸莊奇特，顧炎武怪異。

Level. **15** 解 答

一驚			四國		六鄙 1	夫	之	見	
弓		2正	色	直	言				
之			天		3累	土	八至	山	
鳥 4	三語	花	香		句		理		
	重					5聞	名	於	九世
	心		五百				言		戶
二日 6	長	似	歲		七天			之	
理			之		7與	世	無	爭	
萬			後 8	發	制	人			
機					9歸	奇	顧	怪	

一、驚弓之鳥：被弓箭嚇怕了的鳥不容易安定。比喻經過驚
　　嚇的人碰到一點動靜就非常害怕。

二、日理萬機：理，處理，辦理；萬機，種種事務。形容政
　　務繁忙，工作辛苦。

三、語重心長：說話深刻有力，情意深長。

四、國色天香：原形容顏色和香氣不同於一般花卉的牡丹
　　花。後也形容女子的美麗。

五、百歲之後：死的諱稱。

六、鄙言累句：粗俗的言詞，累贅的文句。

七、天與人歸：舊指帝王受命於天，並得到人民擁護。

八、至理名言：名聲顯著於當今世上。

九、世戶之爭：宗派之間的爭論。

1. 鄙夫之見：淺薄、粗陋的見解。

2. 正色直言：態度嚴正，直言無諱。亦作「正色危言」。

3. 累土至山：比喻由小至大，積少成多。

4. 鳥語花香：鳥叫得好聽，花開得芬香。形容春天的美好
　　景象。

5. 聞名於世：名聲顯著於當今世上。

6. 日長似歲：一天像一年一樣長。形容時間過得太慢。

7. 與世無爭：不跟社會上的人發生爭執。這是一種消極的
　　回避矛盾的處世態度。

8. 後發制人：發，發動；制，控制，制服。等對方先動手，
　　再抓住有利時機反擊，制服對方。

9. 歸奇顧怪：歸，清代歸莊。顧，清代顧炎武。歸莊奇特，
　　顧炎武怪異。

Level. 16 Ready? Go!

一¹	多		三廣					七	
盡					五²無		其		
		眾							
絕			四貴		輕		備		
二不							八福		
4	夫		多						
而				六⁵	禍		災		
		事	6	是					
			7非		非				

一、糧食用盡，援兵斷絕。

二、事先沒有商量過，意見或行動卻完全一致。

三、土地廣闊，人民眾多。

四、高貴者往往善忘。

五、有沒有都無關輕重。

六、招惹是非。

七、趁敵人沒有防備時進攻。

八、幸福過了頭就會轉為災禍。

1. 比喻物資充足以備戰鬥。

2. 形容沒有誰能超越。

3. 人民比君主更重要。

4. 指謀劃的人很多。

5. 給自己招來麻煩。

6. 指從實際物件出發，探求事物的內部，認識事物的本質。

7. 不是驢也不是馬。

Level. 16 解答

糧	多	草	廣				攻	
盡			土		無	出	其	右
援			眾		足		不	
絕			民	貴	君	輕	備	
		不		人	重			福
	謀	夫	孔	多				過
	而		忘		惹	禍	招	災
	合		實	事	求	是		生
					生			
					非	驢	非	馬

一、糧盡援絕：糧食用盡，援兵斷絕。比喻戰鬥處於十分艱難的境地。

二、不謀而合：謀，商量；合，相符。事先沒有商量過，意見或行動卻完全一致。

三、廣土眾民：土地廣闊，人民眾多。

四、貴人多忘事：高貴者往往善忘。原指高官態度傲慢，不念舊交，後用於諷刺人健忘。

五、無足輕重：沒有它並不輕些，有它也並不重些。指無關緊要。

六、惹是生非：惹，引起；非，事端。招惹是非，引起爭端。

七、攻其不備：其，代詞，指敵人。趁敵人還沒有防備時進攻。

八、福過災生：幸福到了極點就轉化為災禍。

1. 糧多草廣：比喻戰備物資充足。

2. 無出其右：出，超出；右，上，古代以右為尊。沒有能超過他的。

3. 民貴君輕：人民比君主更重要。這是民本思想。

4. 謀夫孔多：指謀劃的人很多。孔，很。

5. 惹禍招災：給自己引來麻煩。

6. 實事求是：指從實際物件出發，探求事物的內部聯繫及其發展的規律性，認識事物的本質。通常指按照事物的實際情況辦事。

7. 非驢非馬：不是驢也不是馬。比喻不倫不類，什麼也不像。

Level. **17**　Ready? Go!

一 1	下		三襟					七	
淚					五 2 神		莫		
		坦			鬼		助		
珠			四日		鬼		助		
二按							八白		
4	戒		見						
不				六 5	不		衣		
			6 心		願				
					償		夙		

一、形容淚水流得很多，哭得很傷心。

二、指軍隊暫不行動。

三、形容心地純潔，光明正大。

四、日子一久，就可以看出一個人的為人怎樣。

五、好像有鬼神在指使一樣，不自覺地做了原本沒想要做的事。

六、按所希望的那樣得到滿足。

七、雖然心中關切同情，卻沒有力量幫助。

八、穿著錦繡的衣服在白天遊走。

1. 低聲哭泣，眼淚沾溼衣襟。

2. 事情極詭秘，神鬼也難預測。

3. 大白天見到鬼。

4. 以武力相見。

5. 身體不能承受衣服的重量。

6. 辜負和違背自己的心願。

7. 實現平日的心願。

Level. 17 解答

一泣	下	沾	三襟				七愛	
淚			懷		五神	鬼	莫	測
成			坦		差		能	
珠			白	四日	見	鬼	助	
	二按			久	使			八白
	兵	戒	相	見				日
	不		人		六如	不	勝	衣
	動		負	心	違	願		繡
					以			
					償	得	夙	願

一、泣淚成珠：形容淚水流得很多，哭得很傷心。

二、按兵不動：按，止住。使軍隊暫不行動。現也比喻暫不
　　開展工作。

三、襟懷坦白：襟懷，胸懷；坦白，正直無私。形容心地純潔，光明正大。

四、日久見人心：日子長了，就可以看出一個人的為人怎樣。

五、神差鬼使：好像有鬼神在指使著一樣，不自覺地做了原先沒想到要做的事。同「鬼使神差」。

六、如願以償：償，實現、滿足。按所希望的那樣得到滿足。指願望實現。

七、愛莫能助：愛，愛惜；莫，不。雖然心中關切同情，卻沒有力量幫助。

八、白日衣繡：穿著錦繡的衣服在白天遊行。比喻得到功名富貴之後向鄉里誇耀。

1. 泣下沾襟：低聲哭泣，眼淚沾溼衣襟。形容內心極為悲痛。

2. 神鬼莫測：測，推測。事情極詭秘，神鬼也難預測。形容誰也推測不出。

3. 白日見鬼：大白天看見鬼。指工部四曹無事可做，非常清閒。後泛指事情離奇古怪或無中生有。

4. 兵戎相見：兵戎，武器。以武力相見。指用戰爭解決問題。

5. 如不勝衣：勝，能承受，能承擔。身體不能承受衣服的重量。形容身體瘦弱。也形容謙退的樣子。

6. 負心違願：負，辜負。辜負和違背自己的心願。

7. 償得夙願：實現平日的心願。

最具挑戰性的 成語填空 074 遊戲

Level. 18　　Ready? Go!

	二 勞		燕		2 見	六	眼		
1						可			九
	功		四 3 財		亨				人
一 4 藝		膽				5 神		活	
			氣						眼
當				五 通		七 墨			
		三						八	
	7	瓜		熟		成		賢	
							8 模		舉
9 張		李						佞	

TIP 提示

一、指某人技藝能在同行間獨占鰲頭。

二、形容做事勤苦而功勞很大。

三、吃在冷水裡浸過的瓜果。

四、指富有財產，氣派不凡。

五、全面考慮，仔細籌畫。

六、有了錢連鬼神都可以買通。

七、形容思想保守，個性守舊。

八、禮遇賢才，遠離小人。

九、形容丟臉、出糗。

1. 比喻人的別離。

2. 看到錢財，眼睛就睜大了。

3. 形容人財運很好。

4. 形容大膽的手法，是來自於有高超的技藝。

5. 自以為了不起，而得意和傲慢的樣子。

6. 指稍微懂得一些寫作方面的學問。

7. 像從瓜蔓上掉下來的瓜那樣熟。

8. 形容規劃周詳，制度良善。

9. 把姓張的帽子戴到姓李的頭上。

Level. 18 解答

伯¹	勞²	飛	燕		見²	前⁶	眼	開	
	苦					可			丟⁹
	功		財³⁴	運	亨	通			人
藝¹⁴	高	膽	大			神⁵	氣	活	現
壓			氣						眼
當			粗⁶	通⁵	文	墨⁷			
行	浮³			計		守		禮⁸	
	滾⁷	瓜	爛	熟		成		賢	
	沉		籌			規⁸	模	遠	舉
張⁹	冠	李	戴					佞	

一、藝壓當行：技藝高妙，在同行間獨占鰲頭。

二、勞苦功高：形容做事勤苦而功勞很大。多用以慰問和讚
　　頌別人。

三、浮瓜沉李：吃在冷水裡浸過的瓜果。形容暑天消夏的生活。

四、財大氣粗：指富有財產，氣派不凡。指仗著錢財多而氣勢凌人。

五、通計熟籌：全面考慮，仔細籌畫。

六、錢可通神：有了錢連鬼神也可以買通。比喻金錢的魔力極大。

七、墨守成規：形容思想保守，固守舊規矩不肯改變。亦作「墨守成法」。

八、禮賢遠佞：敬重親近有才德的人，遠離巧言諂媚的小人。

九、丟人現眼：丟臉，出醜。

1. 伯勞飛燕：伯勞，伯勞鳥。用以比喻人的別離。

2. 見錢眼開：看到錢財，眼睛就睜大了。形容人貪財。

3. 財運亨通：亨，通達、順利。發財的運道好，賺錢很順利。

4. 藝高膽大：形容大膽的手法來自高超的技藝。

5. 神氣活現：自以為了不起而顯示出來的得意和傲慢的樣子。

6. 粗通文墨：粗，略微；通，通曉。文墨：指寫文章。稍微懂得一些寫作方面的學問。

7. 滾瓜爛熟：像從瓜蔓上掉下來的瓜那樣熟。形容讀書或背書流利純熟。

8. 規模遠舉：規劃周詳，制度良善。

9. 張冠李戴：把姓張的帽子戴到姓李的頭上。比喻認錯了對象，弄錯了事實。

成語填空 078

Level. 19　Ready? Go!

	二		足		2 百	六	一		
1	措					合			九
	及	四3 決		待				人	
一4 以	二 萬				5 宜		宜		
功		雄						柄	
		五6 才		七 略					
	三					八			
7	威		行		一		州		
				8	駁		離		
9 一	三 福				沉				

一、指用含有毒性的藥物治療毒瘡等惡性疾病。

二、事情來的突然，來不及預防。

三、只有君王才能獨攬權威，實行賞罰。

四、指相互較量，比較高低。

五、才智高超，操行純潔。

六、不適合時下的潮流。

七、比喻大致看到一些情況，但不夠周全。

八、比喻國土淪陷，被敵人佔領。

九、成為別人取笑的把柄。

1. 沒有主意，不知如何是好。

2. 形容事物十分稀有。

3. 對已判死刑的重刑犯，不待秋後而立即執行。

4. 以防範難以預料的事情。

5. 形容女子姿態曼妙，顰笑皆美。

6. 非常傑出的才智和謀略。

7. 安撫和強制同時施行。

8. 色彩雜亂，參差不一。

9. 某一行政區為民謀福的好長官。

莫₁	措二	手	足		百₂	不六	一	遇	
	不					合			落九
	及		決四₃	不	待	時			人
以四	防	萬	一			宜₅	顰	宜	笑
毒			雄						柄
攻			雌₆	才五	大	略七			
毒		作三		高		見		神八	
	恩₇	威	並	行		一		州	
		作		潔		斑₈	駁	陸	離
一₉	路	福	星					沉	

一、以毒攻毒：攻，治。中醫用語，指用含有毒性的藥物治療毒瘡等惡性疾病。比喻用狠毒的手段來對付狠毒的手段或人。

二、措不及防：事出突然，來不及預防。

三、作威作福：原意是只有君王才能獨攬權威，施行賞罰。後泛指憑藉職位，濫用權力。

四、決一雌雄：雌雄，比喻高低、勝負。指較量一下勝敗高低。

五、才高行潔：才智高超，操行純潔。

六、不合時宜：不適合時下的潮流、趨向。亦作「不入時宜」。

七、略見一斑：略，大致；斑，斑點或斑紋。比喻大致看到一些情況，但不夠全面。

八、神州陸沉：神州，指中國；陸沉，陸地無水而沉。中國大陸沉淪。比喻領土被敵人侵佔。

九、落人笑柄：成為別人取笑的把柄。

1. 莫措手足：沒有主意，不知如何是好。

2. 百不一遇：形容事物十分稀有。

3. 決不待時：舊時對已判死刑的重刑犯，不待秋後而立即執行。

4. 以防萬一：萬一，意外變化。用以防備難以預料的事情。

5. 宜顰宜笑：形容女子姿態曼妙，顰笑皆美。

6. 雄才大略：非常傑出的才智和謀略。

7. 恩威並行：安撫和強制同時施行。現也指掌權者對手下人，同時用給以小恩小惠和給以懲罰的兩種手段。

8. 斑駁陸離：斑駁，色彩雜亂；陸離，參差不一。形容色彩紛雜。

9. 一路福星：路，本為宋代的行政區域名，後指道路；福星，歲星。原指一個行政區域為民謀福的好長官。後用作祝人旅途平安的客套話。

Level. 20　Ready? Go!

¹一	子		頭	■	²□	苦	⁶	淡
蝶	■		■	■	■		古	
³□	妄	³三	大	■				
蜂	■			⁵⁴大		化		
	參	⁵風		儒				⁷
⁶良		美			之			
	日		⁴四		⁷□	堂		正
⁸□	落		沉		■			
			⁹□	石		焚		阿
¹⁰□	離		碎					

一、蝴蝶與蜜蜂在花叢中飛舞。

二、參與辰，日與月相對立。

三、折損美好的風景。

四、比喻美女的死亡。

五、高雅的廳堂。

六、指對所學的古代知識理解得不夠透徹，不善於運用跟吃
　　東西不消化一樣。

七、指為人品行正直，不逢迎諂媚。

1. 不務正業的人改邪歸正。

2. 做艱苦的工作，吃清淡的食物。

3. 極端的自以為是，目中無人。

4. 大行其道，使天下化之。

5. 指人文雅灑脫，學識淵博。

6. 指美好的時光和景物。

7. 原形容強大整齊的樣子。

8. 月亮落山，星光黯淡了。

9. 美玉和石頭一樣被燒壞。

10. 形容事物破碎，不完整。

浪	子	回	頭			攻	苦	食	淡
蝶								古	
狂	妄	自	大					不	
蜂			煞		大	而	化	之	
	參		風	流	儒	雅			
良	辰	美	景		之				方
	日		珠		堂	堂	正	正	
	月	落	星	沉				不	
			玉	石	俱	焚		阿	
支	離	破	碎						

一、浪蝶狂蜂：比喻輕狂的男子。

二、參辰日月：參、辰，二星名。參與辰，日與月相對立，
故用以比喻互不相關或勢不兩立。

三、大煞風景：損傷美好的景致。比喻敗壞興致。

四、珠沉玉碎：比喻美女的死亡。

五、大雅之堂：高雅的廳堂。比喻高的要求，完美的境界。

六、食古不化：指對所學的古代知識理解得不深不透，不善於按現在的情況來運用，跟吃東西不消化一樣。

七、方正不阿：方正，品行正直；阿，阿諛、諂媚。指為人品行正直，不逢迎諂媚。

1. 浪子回頭：不務正業的人改邪歸正。

2. 攻苦食淡：攻，做；若，艱苦；淡，清淡。做艱苦的工作，吃清淡的食物。形容刻苦自勵。

3. 狂妄自大：狂妄，極端的自以為是。指極其放肆、自大，目中無人。

4. 大而化之：化，改變、轉變。原指大行其道，使天下化之。後形容做事情不小心謹慎。

5. 風流儒雅：風流，有文采且不拘禮法；儒雅，學識深湛、氣度不凡。指人文雅灑脫，學識淵博。

6. 良辰美景：良，美好；辰，時辰。美好的時光和景物。

7. 堂堂正正：堂堂，盛大的樣子；正正，整齊的樣子。原形容強大整齊的樣子，現也形容光明正大。也形容身材威武，儀表出眾。

8. 月落星沉：月亮落山，星光暗淡了。指天將亮時。

9. 玉石俱焚：俱，全、都；焚，燒。美玉和石頭一樣燒壞。比喻好壞不分，同歸於盡。

10. 支離破碎：支離，零散、殘缺。形容事物零散破碎，不完整。

Level. **21** Ready? Go!

一1	頭		足			2		手	六		戲
格									自		
3	歌		三舞								
高						五4	敗		之		
	流		5歌		頌						
6近		樓				辱				七	
	無			四				號			哭
						7					
8	見		辭								
				9	報		一				嚎
10	鹽		辯								

一、品德高尚，不與人同流合汙。

二、流水不受情感影響，不停流逝遠去。

三、唱歌跳舞的場所。

四、費盡言詞也無法辯解。

五、敗壞的道德和操守。

六、自己妥善安排，小心行事。

七、形容大聲哭叫。

1. 談論婦女的容貌姿色。

2. 演員擅長的戲碼。

3. 清亮的歌聲，曼妙的舞姿。

4. 打了敗仗的將領。

5. 稱揚功績和德行。

6. 水邊的樓臺能先得到月光。

7. 道路上和大街小巷裡的人都在哭泣。

8. 情感表現在言辭當中。

9. 盡全力也不能報答其萬分之一。

10.比喻議論廣博。

Level. 21 解 答

一1品	頭	論	足			2拿	手	六好	戲
格								自	
3清	歌	妙	三舞					為	
高			樹			五4敗	軍	之	將
	流		5歌	功	頌	德			
6近	水	樓	臺			辱			七鬼
	無		四百			7行	號	巷	哭
	8情	見	乎	辭					神
			9莫	報	萬	一			嚎
	10米	鹽	博	辯					

一、品格清高：品德高尚，不與常人同流合汙。

二、流水無情：流水不受情感影響，不停流逝遠去。亦比喻人對對方沒有情意。

三、舞榭歌臺：唱歌跳舞的場所，泛指尋歡作樂的地方，多指妓院。

四、百辭莫辯：費，盡言詞也無法辯解。

五、敗德辱行：敗壞道德和操守。

六、好自為之：自己妥善安排，小心行事。

七、鬼哭狼嚎：形容大聲哭叫，聲音淒厲。

1. 品頭論足：談論婦女的容貌姿色。亦比喻對人事的挑剔。亦作「品頭題足」。

2. 拿手好戲：原指演員擅長的劇碼。泛指最擅長的本領。

3. 清歌妙舞：清亮的歌聲，曼妙的舞姿。形容歌舞美妙動聽。

4. 敗軍之將：打了敗仗的將領。現多用於諷刺失敗的人。

5. 歌功頌德：歌、頌，頌揚。頌揚功績和德行。

6. 近水樓臺：水邊的樓臺先得到月光。比喻能優先得到利益或便利的某種地位或關係。

7. 行號巷哭：行，路；號，大聲哭叫。道路上和大街小巷裡的人都在哭泣。形容人們極度悲哀。

8. 情見乎辭：見，通「現」；乎，於。情感表現在言辭當中。

9. 莫報萬一：盡全力也不能報答萬分之一。比喻恩情廣大。

10. 米鹽博辯：比喻議論廣博細雜。

Level. 22 Ready? Go!

	二			四1自		五一		
2龍		虎						
			甚		3之	者		
服		三4山		水				
							七	
一5	耳		鐘				聯	
翁			6	對	六流			
					7	度	翩	
8馬		南			迴			
				六9冰		聰		

TIP
提示

一、比喻禍福輪流轉，不能用一時來論定好壞。

二、比喻貴人遭遇到危險。

三、比喻事物相互感應。

四、自認地位或學識很高。

五、指有某種專業技能。

六、形容落雪在風中飄搖，姿態美妙。

七、形容流利順暢。

1. 自己創立的一套學說。

2. 龍馬昂首快跑，猛虎注視獵物。

3. 諷刺人說話喜歡咬文嚼字。

4. 像山一樣高聳，如水一般長流。

5. 比喻自欺欺人。

6. 形容答話如流水般順暢。

7. 形容人的儀態優雅。

8. 指將馬放牧於華山之南，使其自生自滅。

9. 比喻非常聰明。

Level. 22 解 答

	白			自	立	一	說		
	龍	驤	虎	視		技			
	微			甚		之	乎	者	也
	服		山	高	水	長			
			崩						聯
塞	耳	盜	鐘					聯	
翁			應	對	如	流		翩	
失					風	度	翩	翩	
馬	放	南	山		迴				
				冰	雪	聰	明		

一、塞翁失馬：比喻禍福時常互轉，不能以一時論定。

二、白龍微服：比喻貴人遭遇到危險。

三、山崩鐘應：用以比喻事物相互感通呼應。

四、自視甚高：把自己的地位或學識看得很高。

五、一技之長：技，能力、本領；長，擅長、長處。指有某
種技能或特長。

六、流風迴雪：形容落雪在風中飄搖、迴旋，姿態美妙。後
用以形容姿態美妙的樣子。亦指文詞清新婉約。

七、聯聯翩翩：接連不斷。形容流利順暢。

1. 自立一說：自己創立的一套學說。

2. 龍驤虎視：龍馬昂首快跑，猛虎注視獵物。比喻人志氣
高遠或氣勢威武。

3. 之乎者也：文言虛詞，諷刺人說話喜歡咬文嚼字。也形
容半文不白的話或文章。

4. 山高水長：像山一樣高聳，如水一般長流。原比喻人的
風範或聲譽像高山一樣永遠存在。後比喻恩德深厚。

5. 塞耳盜鐘：比喻自欺欺人。

6. 應對如流：形容才思敏捷，答話如流水般順暢。亦作「對
答如流」、「應答如流」。

7. 風度翩翩：人的儀態美好、文雅。

8. 馬放南山：南山，華山之南，本非牛馬生長之地。指將
馬放牧於華山之南，使其自生自滅，不再乘用。

9. 冰雪聰明：比喻非常聰明。

Level. 23　Ready? Go!

	二扶		四1	心	五	面		
2		經		百		履		
	黜				3	流		進
		三4	身		地			
		堵					七遭	
一5	盡	付					不	
		6 故		玄	六		不	
東				7 懷		不		
8	宕	返						
			六9	谷		蘭		

一、一切交給東流的水。

二、扶助正義，去除邪惡。

三、形容一切相安無事。

四、比喻人願意死一百次來換取死者的復生。

五、像走在平地上一樣。

六、胸懷像山谷一樣寬廣。

七、形容人遭逢不能伸展抱負的時代。

1. 指每個人的思就像每個人的面貌一樣，各不相同。

2. 正經的，嚴肅認真的。

3. 船隻順著水流緩緩前進。

4. 得以存身的地方。

5. 完全缺乏。

6. 故意玩弄花招，掩蓋真相。

7. 比喻胸懷才學但生不逢時，難以施展。

8. 流浪飄泊而不知歸返。

9. 形容人品就像生長在深谷中的蘭花。

Level. 23 解 答

	二扶			四1人	心	五如	面		
	2正	經	八	百		履			
	黜		其		3平	流	緩	進	
	邪		三4安	身	之	地			
			堵					七遭	
一5盡	付	闕	如					時	
付			6故	弄	玄	六虛		不	
東						7懷	才	不	遇
8流	宕	忘	返			若			
					六9空	谷	幽	蘭	

一、盡付東流：一切交給東流的水。比喻希望落空或前功盡
　　棄。亦作「付之東流」。

二、扶正黜邪：扶助正義，去除邪惡。

三、安堵如故：形容相安無事，一切如常。

四、人百其身：百其身，自身死一百次。別人願意死一百次來換取死者的複生。表示對死者極沉痛的悼念。

五、如履平地：履，踩。像走在平地上一樣。比喻從事某項活動十分順利。

六、虛懷若谷：虛，謙虛；谷，山谷。胸懷像山谷一樣深廣。形容十分謙虛，能容納別人的意見。

七、遭時不遇：遭逢不能伸展抱負的時代。極言時勢的不可為。

1. 人心如面：心，指思想、感情等。指每個人的思想也像每個人的面貌一樣，各不相同。

2. 正經八百：正經的，嚴肅認真的。猶名副其實。

3. 平流緩進：船隻順著水流緩緩前進。引申指平穩前進。

4. 安身之地：存身的地方。指在某地居住、生活，或以某地作為建業的根基。

5. 盡付闕如：完全缺乏。

6. 故弄玄虛：故，故意；弄，玩弄；玄虛，用來掩蓋真相，使人迷惑的欺騙手段。故意玩弄花招，迷惑人，欺騙人。

7. 懷才不遇：懷，懷藏；才，才能。胸懷才學但生不逢時，難以施展。多指屈居微賤而不得志。

8. 流宕忘反：流浪飄泊不知歸返。引申為文筆流肆不知裁剪。亦作「流蕩忘反」。

9. 空谷幽蘭：生長在深谷中的蘭花。比喻人品高潔、幽雅。

Level. 24　Ready? Go!

	二			四以		五1醜		遠	
	2實		婍		修				
			取		3百		待	七	
	虛		三受		地			國	
一5	雨		若		六6		人	致	
不			7	世	俗				
8條		縷			9賞		分		

一、和風輕拂，樹枝不發出聲響。

二、指避開敵人的主力，找敵人的弱點進攻。

三、因為得到寵愛或賞識而既高興，又不安。

四、只憑容貌來衡量人的品質和才能。

五、各種醜態都表現出來了。

六、形容某些文藝作品既優美，又通俗，各種文化程度的人
　　都能夠欣賞。

七、全國上下，團結一致。

1. 壞名聲傳播得很遠。

2. 形容有美麗的容貌，長遠的智慧。

3. 形容有許多被擱置的事情等著要辦。

4. 虛心接受他人的意見。

5. 指風調雨順。

6. 人品高尚，情趣深邃。

7. 令一般人感到驚訝。

8. 分析細密，條理清晰。

9. 該賞的賞，該罰的罰。

Level. 24 解答

	避			以		醜	聲	遠	播
	實		婧	容	修	態			
	就			取		百	廢	待	舉
	虛	己	受	人		地			國
			寵						一
風	雨	時	若			雅	人	深	致
不			驚	世	駭	俗			
鳴						共			
條	分	縷	析			賞	罰	分	明

一、風不鳴條：和風輕拂，樹枝不發出聲響。比喻社會安定。

二、避實就虛：指避開敵人的主力，找敵人的弱點進攻。又指談問題回避要害。

三、受寵若驚：寵，寵愛。因為得到寵愛或賞識而既高興，又不安。

四、以容取人：只憑容貌來衡量人的品質和才能。

五、醜態百出：各種醜惡的樣子都表現出來了。

六、雅俗共賞：形容某些文藝作品既優美，又通俗，各種文化程度的人都能夠欣賞。

七、舉國一致：全國上下，團結一致。

1. 醜聲遠播：壞名聲傳播得很遠。

2. 姱容修態：姱，美好；修，長遠；態，志向。美麗的容貌，長遠的智慧。

3. 百廢待舉：廢，被廢置的事情；待，等待；舉，興辦。許多被擱置的事情等著要興辦。

4. 虛己受人：虛心接受他人的意見。

5. 風雨時若：指風調雨順。

6. 雅人深致：雅，高雅、高尚；致，情趣。人品高尚，情趣深遠。原是讚賞《詩經‧大雅》的作者有深刻的見解。後形容人的言談舉止不俗。

7. 驚世駭俗：世、俗，指一般人。使一般人感到驚駭。

8. 條分縷析：分析細密，條理清晰。亦作「條分縷晰」、「析縷分條」。

9. 賞罰分明：該賞的賞，該罰的罰。形容處理事情嚴格而公正。

Level. 25　Ready? Go!

	二			四抱		五烽1			四	
	凡2		敲		求					
			公		連3		不		七	
	例		公三						雨	
一	世		王		六		捲		雲	
水5				康	雪					
魚8		之				加9		一		

一、比喻乘混亂從中撈取利益。

二、加以分類，並予舉例。

三、舊時貴族、官僚的子弟。

四、指舊時官場中清苦的差使。

五、形容戰火遍及各地。

六、風和雪同時襲來。

七、比喻男女恩愛斷絕，歡情未能持續。

1. 比喻戰火四起的亂世。

2. 敲開冰找火。

3. 形容連續不止。

4. 按照慣例辦理的公事。

5. 指成天吃喝玩樂、到處胡鬧有錢有勢人。

6. 大風把殘雲卷走。

7. 比喻讀書非常刻苦。

8. 指盛產魚和稻米的富饒地方。

9. 超過別人一等。

Level. 25 解 答

	²發		⁴抱		⁵₁烽	煙	四	起
	₂凡	敲	冰	求	火			
	舉	公		₃連	綿	不	⁷斷	
	例	行	³公	事	天		雨	
		子					殘	
¹混	世	魔	王		⁶₆風	捲	殘	雲
水		⁷孫	康	映	雪			
摸					交			
₈魚	米	之	鄉		₉加	人	一	等

一、混水摸魚：比喻乘混亂的時候從中撈取利益。

二、發凡舉例：加以分類，並予舉例，說明全書通例。

三、公子王孫：舊時貴族、官僚的子弟。

四、抱冰公事：公事，公務。指舊時官場中清苦的差使。

五、烽火連天：形容戰火遍及各地。

六、風雪交加：風和雪同時襲來。

七、斷雨殘雲：比喻男女恩愛斷絕，歡情未能持續。

1. 烽煙四起：比喻戰火四起的亂世。

2. 敲冰求火：敲開冰找火。比喻不可能實現的事。

3. 連綿不斷：連綿，連續不斷的樣子。形容連續不止，從不中斷。

4. 例行公事：按照慣例辦理的公事。現在多指刻板的形式主義的工作。

5. 混世魔王：《西遊記》中的一個妖怪。比喻擾亂世界、給人們帶來嚴重災難的人。有時也指成天吃喝玩樂、到處胡鬧的有錢有勢人家的子弟。

6. 風捲殘雲：大風把殘雲捲走。比喻一下子把殘存的東西一掃而光。

7. 孫康映雪：比喻讀書非常刻苦。

8. 魚米之鄉：指盛產魚和稻米的富饒地方。

9. 加人一等：加，超過。超過別人一等。比喻學問才能超過一般人。也指爭強好勝。

Level. 26　Ready? Go!

一		三吞			七1	慨		九義
2蛇		吞		五3	度		倉	於
						詞		
足		飲		送				
二4老		橫			六	鄰		
				5波	鄰			
6	無		四用		風		八	
								絕
		所			7月		老	
8滿		才						寰

一、畫蛇時給蛇多添上腳。

二、形容年紀大了卻沒有成就。

三、形容受了氣而不敢出聲。

四、形容所用的不是所學的。

五、指暗中以眼神傳達情意。

六、指雨過天晴後的明淨景象。

七、指意氣高昂地陳述自己的見解。

八、形容慘狀幾乎是世上沒有的。

九、指心懷正義憤慨而流露在臉上。

1. 指為了正義而死。

2. 蛇想吞下大象。

3. 指正面迷惑敵人，而從側翼進行突然襲擊。

4. 形容人因為老練而自命不凡，一點都不謙虛的樣子。

5. 陽光或月光照在水波上反射過來的光。

6. 百樣之中卻無一有用。

7. 主管婚姻的神仙。

8. 形容人的才能學識豐富。

Level. 26 解答

一畫						七慷	慨	赴	九義
蛇2	欲	三吞	象			慨			行
添		聲	五三暗	度	陳	倉			於
足		飲		送		詞			色
	二四老	氣	橫	秋					
	大			波5	六光	粼	粼		
百6	無	一	四用		風			八慘	
	成		非		霽			絕	
			所		月7	下	老	人	
滿8	腹	才	學					寰	

一、畫蛇添足：畫蛇時給蛇添上腳。比喻做了多餘的事，非但無益，反而不合適。也比喻虛構事實，無中生有。

二、老大無成：老大，年老。年紀已大卻毫無成就。

三、吞聲飲氣：猶吞聲忍氣。形容受了氣而勉強忍耐，不敢出聲。

四、用非所學：所用的不是所學的。指學用不一致。

五、暗送秋波：秋波，比喻女子清澈明亮的眼睛。指暗中以眼神傳達情意。亦指暗中巴結。

六、光風霽月：光風，雨後初晴時的風；霽，雨雪停止。原指雨過天晴後的明淨景象。後比喻政治清明，時世太平的局面。

七、慷慨陳詞：慷慨，情緒激動，充滿正氣；陳，陳述；詞，言詞。指意氣激昂地陳述自己的見解。

八、慘絕人寰：人寰，人世。慘狀幾乎為世間所無，形容悲慘到極點。

九、義形於色：形，表現；色，面容。指心懷正義憤慨而流露在臉上。

1. 慷慨赴義：慷慨，情緒激昂；赴義，為正義而死。指意氣激昂的去為正義犧牲生命。

2. 蛇欲吞象：蛇想吞下大象。後世將這種以小吞大的情形，用來比喻人心的貪婪無度。

3. 暗度陳倉：指正面迷惑敵人，而從側翼進行突然襲擊。亦比喻暗中進行活動。陳倉，古縣名，在今陝西省寶雞市東，為通向漢中的交通孔道。

4. 老氣橫秋：老氣，老年人的氣派；橫，充滿。形容人氣概豪邁，充塞胸臆。後用以形容人老練而自命不凡，毫不謙虛的樣子。亦用以形容人沒有朝氣，暮氣沉沉的樣子。

5. 波光粼粼：波光，陽光或月光照在水波上反射過來的光；粼粼，形容水石明淨。波光閃動的樣子。

6. 百無一用：百樣之中無一有用的。形容毫無用處。

7. 月下老人：原指主管婚姻的神仙。後泛指媒人，簡稱月老。

8. 滿腹才學：形容人才能學識豐富。

Level. 27 Ready? Go!

一登					七一1		勾	九
2捐	詞	三草	語					聲
捐		草		五插3		打		跡
								跡
	二除4	除	難					
	山			5	六來		禍	
6拜		轅	四		來		八指	
	海		不		不		指	
						7如		掌
8	敬		賓					

一、比喻做了大官，就把做人的道理忘了。

二、推開高山，翻倒大海。

三、指蔓生的雜草難於徹底剷除。

四、凡是賓客求見就待之以禮，不會拒人於門外。

五、就算長了翅膀也飛不走。

六、指不容易得到的。

七、比喻排斥異己，不留遺餘。

八、指書法執筆時的基本原則。

九、指隱藏形跡，不公開出現。

1. 把賬一筆取消。

2. 形容離題又繁冗的言辭。

3. 指戲劇表演時，以滑稽的動作或言語讓人發笑。

4. 形容掃除重重的障礙，克服一切困難。

5. 意外的災禍。

6. 形容對人誠服，自願服輸。

7. 形容事情非常容易做到。

8. 夫婦間相處融洽，互相尊敬如待賓客。

Level. 27 解答

登						一 1	筆	勾	銷 九
枝 2	詞	蔓 三	語			網		聲	
捐		草	插 五 3	科	打	諢	匿		
本		難	翅		盡		跡		
	排 二 4	除	萬	難					
	山			飛 5	來 六	橫	禍		
拜 6	倒	轅	門 四	之			指 八		
	海		不		不		實		
		停		易 7	如	反	掌		
相 8	敬	如	賓				虛		

一、登枝捐本：比喻做官發財了，就把從前做人的道理丟了。

二、排山倒海：推開高山，翻倒大海。比喻力量巨大，氣勢
　　壯闊。

三、蔓草難除：蔓草，蔓延生長的草。蔓生的草難於徹底剷除。比喻惡勢力一經滋長，就難於消滅。

四、門不停賓：賓，賓客。凡賓客求見則待之以禮，不會拒於門外，或謂來往賓客絡繹不絕。比喻禮遇賢能。

五、插翅難飛：長了翅膀也飛不走。比喻難以脫身逃走。

六、來之不易：來之，使之來。不是輕易得來的。表示財物的取得或事物的成功是不容易的。

七、一網打盡：比喻排斥異己，不留遺餘。

八、指實掌虛：書法執筆時的基本原則。即拇指、食指、中指執住筆管，無名指頂住筆管，小指緊貼無名指，起輔助作用，如此一著力，掌心空虛，運筆自能靈活自如。

九、銷聲匿跡：銷，通「消」，消失；匿，隱藏；跡，蹤跡。指隱藏形跡，不公開出現。

1. 一筆勾銷：把賬一筆抹掉。比喻全數作廢或取消。

2. 枝詞蔓語：形容離題繁冗的言辭。

3. 插科打諢：科，指古典戲曲中的表情和動作；諢，詼諧逗趣的話。本指戲劇表演時，以滑稽的動作或言語引人發笑。亦泛指引人發笑的舉動或言談。

4. 排除萬難：掃除重重障礙，克服一切困難。

5. 飛來橫禍：意外的災禍。

6. 拜倒轅門：轅門，將帥的營帳或軍營的大門。形容對人誠服，自願服輸。

7. 易如反掌：比喻事情非常容易做到。

8. 相敬如賓：夫婦間相處融洽，互相尊敬如待賓客。

Level. **28**

Ready? Go!

	²破		流		⁶		
¹			⁴²回		蕩		
	³信		雌				
			轉		⁴悠	自	⁸
¹	³⁵山		⁵水			逢	
可	梅						
⁶垂		帛		清	⁷斂	會	
狀	馬		⁷白		之		
					求		
		⁸千		百			

CROSSWORD 115

TIP 提示

一、指無法用文字跟言語來形容。

二、把錢財花在迷信卜算上面。

三、指從小就相識的伴侶。

四、草木由秋冬的枯黃，轉變為春夏時的青翠。

五、形容園林明麗。

六、形容搖晃、飄流的樣子。

七、指罔顧民怨，到處搜刮錢財，以博取君王的歡心。

八、形容恰好碰上時機。

1. 受傷破皮、血流出來。

2. 肝腸迴旋，心氣激蕩。

3. 古人用黃紙寫字，寫錯了，就用雌黃塗抹後改寫。

4. 神態從容，心情閒適的樣子。

5. 青綠色的山脈和河流。

6. 形容名聲流傳於史籍。

7. 比喻女子失寵的哀怨。

8. 形容美好的容貌和體態。

1皮	二破	血	流		六蕩			
	迷		四2回	腸	蕩	氣		
	3信	口	雌	黃	悠			
	財		轉		4悠	然	自	八適
一莫		三5青	山	綠	五水			逢
可		梅		木				其
6名	垂	竹	帛	清		七斂		會
狀		馬		7白	華	之	怨	
						求		
		8千	嬌	百	媚			

一、莫可名狀：指無法用文字言語形容。

二、破迷信財：把錢財花在迷信卜算上。

三、青梅竹馬：竹馬，前端裝上木製馬頭的竹竿，小孩夾在
　　胯下當成馬騎。形容小兒女天真無邪的結伴嬉戲。亦指
　　從小相識的伴侶。

四、回黃轉綠：草木由秋冬的枯黃，轉變為春夏時的青翠。
　　比喻時序的變遷。

五、水木清華：形容池沼園林清朗明麗。

六、蕩蕩悠悠：搖晃、飄流的樣子。

七、斂怨求媚：不顧民怨的搜刮錢財，以博取君王的歡心。

八、適逢其會：恰好碰上那個時機。亦作「會逢其適」。

1. 皮破血流：受傷破皮，血流出來。形容傷勢嚴重或情況
　　激烈的樣子。

2. 回腸蕩氣：回，回轉；蕩，動搖。使肝腸迴旋，使心氣
　　激蕩。形容文章、樂曲十分婉轉動人。

3. 信口雌黃：信，任憑，聽任；雌黃，即雞冠石，黃色礦
　　物，用作顏料。古人用黃紙寫字，寫錯了，用雌黃塗抹
　　後改寫。比喻不顧事情真相，隨意批評。

4. 悠然自適：神態從容，心情閒適的樣子。

5. 青山綠水：青綠色的山脈、河流。常用以形容風景的秀
　　麗。

6. 名垂竹帛：名聲傳垂於史籍。

7. 白華之怨：周幽王娶申女為后，因得褒姒而黜申后，周
　　人遂作詩以刺之。後比喻女子失寵的哀怨。

8. 千嬌百媚：形容美好的容貌和體態。

Level. 29　Ready? Go!

1	二選		錢		六妄		
	賢		四2	沾		喜	
	3	目		親	菲		
	能				4	海	八騰
一並	三5明		故	五			
				牛		跨	
6一		了			七		
			7	馬	堂		
			8	叢	雀		

一、把不同的事物混在一起，當做同樣的事物談論。

二、選拔任用賢能的人。

三、形容說話或做事乾淨俐落。

四、指有親戚朋友的關係。

五、指先打聽牛的價錢，就可以推知馬的價錢。

六、形容過於自卑而不知自重。

七、指燕雀爭處堂上，灶火延燒至棟梁，卻仍怡樂自安而不知。

八、形容乘雲御風飛行。

1. 形容文辭極佳，人人喜愛，萬選萬中。

2. 形容自以為不錯而得意的樣子。

3. 放眼望去，沒有一個親人能依靠。

4. 各地都充滿興奮歡樂的氣氛。

5. 明明已經知道，卻還故意問人。

6. 形容看一眼就能完全明白。

7. 指有顯赫的高位。

8. 把麻雀趕到叢林去。

萬₁	選₂	青	錢			妄₆		
	賢		沾₂	沾	自	喜		
	舉₃	目	無	親	菲			
	能		帶		薄₄	海	歡	騰₈
並₁		明₅	知	故	問₅			雲
為		白		牛				跨
一		目	了	然	知	怡₇		風
談₆		當			知	堂		
			金₇	馬	玉	燕		
		為₈	叢	驅	雀			

一、並為一談：把不同的事物混在一起，當做同樣的事物談論。

二、選賢舉能：選拔任用賢能的人。亦作「選賢任能」、「選賢與能」。

三、明白了當：形容說話或做事乾淨俐落。

四、沾親帶故：故，故人，老友。有親戚朋友的關係。

五、問牛知馬：先打聽牛的價錢，即可以推知馬的價錢。比喻從旁推敲以得知事實真相。亦作「問羊知馬」。

六、妄自菲薄：妄，胡亂的；菲薄，小看、輕視。過於自卑而不知自重。

七、怡堂燕雀：燕雀爭處堂上，灶火延燒至棟梁，仍怡樂自安而不變。比喻不知禍之將至。

八、騰雲跨風：乘雲馭風飛行。

1. 萬選青錢：形容唐朝張鷟文辭極佳，有如青錢般人人喜愛，萬選萬中；後人用以比喻文辭出眾。

2. 沾沾自喜：形容自以為不錯而得意的樣子。

3. 舉目無親：放眼望去，沒有一個親人。形容人地生疏或孤單無依。

4. 薄海歡騰：海內外各地都充滿興奮歡樂的氣氛。

5. 明知故問：明明已經知道，還故意問人。

6. 一目了然：目，看；了然，清楚、明白。看一眼就完全清楚明白。

7. 金馬玉堂：漢代的金馬門與玉堂殿。後世用以指翰林院，引申為顯赫的高位。

8. 為叢驅雀：叢，叢林；驅，趕。把雀趕到叢林。比喻處理不當而使結果違背最初的願望。

Level. **30**　Ready? Go!

	人	²頭	象			⁶			⁸吹
¹	頭		⁴生²		硬				之
	³寡	敵							之
	著	食		⁴軟	⁷無				
					肉				
			⁵明⁵		幹				
¹	³弱⁶	兵		食					
百	態								
			⁷將	贖					
⁸一	鍾								

一、司馬相如作賦諷諫漢武帝，但過於講究文章的辭彙，雕琢鋪陳，結果適得其反。

二、不知道是怎麼一回事。

三、形容年老體衰。

四、生產的多，消費的少。。

五、精良的士兵，勇猛的將領。

六、害怕強硬的，欺負軟弱的。

七、原指動物中弱者被強者吞食。

八、比喻很微小的力量。

1. 數個盲人各自摸一隻大象，所摸的部位各不相同，然都誤以為自己所知才是大象真正的樣子。

2. 機械化的套用別人的方法。

3. 人少的抵擋不過人多勢眾的。

4. 形容身體衰弱無氣力。

5. 形容機靈聰明，辦事能力強。

6. 指年老沒有作戰能力的士兵。

7. 建立功勳以抵消所犯罪過。

8. 指男女之間一見面就產生愛情。

Level. 30 解 答

盲人摸象　　怕　　　吹
頭　生搬硬套　　灰
寡不敵眾　欺　　　之
著　食　軟弱無力
　　寡　　肉
　　　精明強幹
勸　老弱殘兵　食
百　態　猛
諷　龍　將功贖罪
一見鍾情

一、勸百諷一：指文章意在諷戒，卻因過於鋪陳修飾，則而適得其反。

二、摸頭不著：不知道是怎麼一回事。

三、老態龍鍾：龍鍾，行動不靈便的樣子。形容年老體衰，
　　行動不靈便。

四、生眾食寡：眾，多；寡，少。生產的多，消費的少。形
　　容財富充足。

五、精兵猛將：精良的士兵，勇猛的將領。

六、怕硬欺軟：害怕強硬的，欺負軟弱的。

七、弱肉強食：原指動物中弱者被強者吞食。比喻強者欺
　　凌、吞併弱者。

八、吹灰之力：比喻很微小的力量，多用以形容事情很容易
　　辦成。

1. 盲人摸象：數個盲人各自摸一隻大象，所摸的部位各不
　　相同，然都誤以為自己所知才是大象真正的樣子。後比
　　喻以偏概全，而未能洞明真相。

2. 生搬硬套：生，生硬。不考慮自己的情況，機械化的套
　　用別人的方法。

3. 寡不敵眾：人少的抵擋不過人多勢眾的。

4. 軟弱無力：形容身體衰弱無氣力。亦可比喻處事不得力，
　　不中用。

5. 精明強幹：機靈聰明，辦事能力強。

6. 老弱殘兵：原指年老沒有作戰能力的士兵。現多比喻因
　　年老體弱以及其他原因而工作能力較差的人。

7. 將功贖罪：建立功勳，以抵消所犯罪過。

8. 一見鍾情：鐘，集中；鍾情，愛情專注。舊指男女之間
　　一見面就產生愛情。亦指對事物一見就產生了感情。

Level. 31　Ready? Go!

	陋	二	聞			六			八 個
1									
		信	四2 無		放				
	身		言						滋
3		諾	不		山	七	海		
					禽				
			五5 神		彩				
一	三6	回	城		獸				
負	藤								
			斗	轉					
8 藤	葛								

一、形容用詭計騙人財物，導致產生訴訟歷久不決。

二、形容輕易答應人家要求的，一定很少守信用。

三、形容徹夜開放，通行無阻，無宵禁的情形。

四、沒有一處細微的地方不照顧到。

五、比喻寶物或有才學的人不被發掘。

六、指將馬放牧於華山之南，使其自生自滅。

七、珍奇的飛禽走獸。

八、指切身體會的甘苦。

1. 形容學識淺薄。

2. 沒有箭靶而胡亂放箭。

3. 形容職位低微，言論主張不受重視。

4. 水陸出產的珍美菜餚。

5. 形容精神飽滿，容光煥發。

6. 在競賽中稍微挽回頹勢。

7. 冬季已過，春季來臨。

8. 形容草木茂密。

孤¹	陋	寡²	聞			馬⁶			個⁸
	信	無⁴²	的	放		矢			中
	身³	輕	言	微		南			滋
	諾		不		山⁴	珍⁷	海	味	
			至			禽			
				豐⁵⁵	神	異	彩		
詭¹		扳³⁶	回	一	城	獸			
負		藤			貫				
葛		附			斗	杓⁷	轉	勢	
藤⁸	攀	葛	繞						

一、詭負葛藤：用詭計騙人財物，導致產生訴訟歷久不決。

二、寡信輕諾：輕易答應人家要求的，一定很少守信用。

三、扳藤附葛：形容徹夜開放，通行無阻，無宵禁的情形。

四、無微不至：微，微細；至，到。沒有一處細微的地方不照顧到。每一個細微處皆照顧到。形容非常精細周到。

五、豐城貫斗：相傳晉代初年，吳地常有紫氣貫於斗牛間，因掘豐城獄，得龍泉、太阿兩把寶劍。後用以借喻寶物或有才學的人若不發掘，即歸埋沒。

六、馬放南山：南山，華山之南，本非牛馬生長之地。馬放南山指將馬放牧於華山之南，使其自生自滅，不再乘用。比喻不再征戰用兵。

七、珍禽異獸：珍，貴重的；奇，特殊的。珍奇的飛禽，罕見的走獸。

八、個中滋味：個中，其中；滋味，味道、情味。其中的味道。指切身體會的甘苦。

1. 孤陋寡聞：陋，淺陋；寡，少。學識淺薄，見聞不廣泛。

2. 無的放矢：的，靶心；矢，箭。沒有箭靶而胡亂放箭。比喻言語或行動沒有目的。亦比喻毫無事實根據而胡亂的指責、攻擊別人。

3. 身輕言微：身輕，身價低下、地位低；微，任用小。職位低微，言論主張不受重視。

4. 山珍海味：水陸出產的珍美菜餚。泛指豐盛的食物。

5. 豐神異彩：精神飽滿，容光煥發。

6. 扳回一城：在競賽中稍微挽回頹勢。一城，可指一分、一局、一場、一回合等。

7. 斗杓轉勢：冬季已過，春季來臨。

8. 藤攀葛繞：形容草木茂密。

Level. 32　Ready? Go!

	二1	喜		狂				
	欣				六2	藏		亡
所3		無	四		歧			
	榮		國4	家				
					羊	5	虎	
一		三6	患	五生				
運		心				七		八
				說7		憑		工
濟8		焚						速
					貴9		速	

一、時機和命運不佳。

二、比喻蓬勃發展、繁榮興盛。

三、心裡憂愁得像火燒一樣。形容非常的憂慮。

四、指來自敵對國家的侵略騷擾。

五、竺道生解說佛法，能使頑石點頭。

六、因岔路太多無法追尋而丟失了羊。

七、老鼠把窩築在土地廟下面，使人不敢去挖掘。

八、指枚皋文章寫得多，司馬相如文章寫得工。

1. 形容高興到了極點。

2. 指積聚很多財物而不能周濟別人，引起眾人的怨恨，最
 後會損失更大。

3. 形容力量強大，銳不可擋。

4. 國家覆滅、家庭毀滅。

5. 羊雖然披上虎皮，還是見到草就喜歡，碰到豺狼就怕得
 發抖，牠的本性沒有變。

6. 指飽經患難之後僥倖保全下來的生命。

7. 指單憑口說，不足為據。

8. 渡過了河，把船燒掉。

9. 形容用兵貴在行動特別迅速。

Level. 32. 解 答

欣₁	喜	若	狂						
欣					多₂	藏	厚	亡	
所₃	向	無	敵		歧				
榮			國₄	破	家	亡			
			外			羊	質₅	虎	皮
時		憂₆	患	餘	生				
運		心		公		鼠₇		馬	
不		如		口	說	無	憑	工	
濟₈	河	焚	舟		法		社	枚	
					兵₉	貴	神	速	

一、時運不濟：時機和命運不佳。

二、欣欣向榮：欣欣，形容草木生長旺盛；榮，茂盛。草木
　　繁盛的樣子。亦比喻蓬勃發展、繁榮興盛。

三、憂心如焚：如焚，像火燒一樣。心裡愁得像火燒一樣。
　　形容非常憂慮焦急。

四、敵國外患：指來自敵對國家的侵略騷擾。

五、生公說法：生公，晉末高僧竺道生，世稱生公。比喻精
　　通者親自來講解，必能透徹說理而使人感化。

六、多歧亡羊：因岔路太多無法追尋而丟失了羊。比喻事物
　　複雜多變，沒有正確的方向就會誤入歧途。也比喻學習
　　的方面多了就不容易精深。

七、鼠憑社貴：老鼠把窩築在土地廟下面，使人不敢去挖
　　掘。比喻壞人仗勢欺人。

八、馬工枚速：工，工巧；速，速度快。原指枚皋文章寫得
　　多，司馬相如文章寫得工。後用於稱讚各有長處。

1. 欣喜若狂：欣喜，快樂；若，好像；狂，失去控制。形
　容高興到了極點。

2. 多藏厚亡：厚，大；亡，損失。指積聚很多財物而不能
　周濟別人，引起眾人的怨恨，最後會損失更大。

3. 所向無敵：敵，抵擋。所到之處，無人可相與抗衡。形
　容力量強大，銳不可擋。

4. 國破家亡：國家覆滅、家庭毀滅。

5. 羊質虎皮：質，本性。羊雖然披上虎皮，還是見到草就
　喜歡，碰到豺狼就怕得發抖，牠的本性沒有變。比喻外
　表裝作強大而實際上很膽小。

6. 憂患餘生：憂患；困苦患難；餘生；大災難後僥倖存活
　的生命。指飽經患難之後僥倖保全下來的生命。

7. 口說無憑：單憑口說，不足為據。

8. 濟河焚舟：濟；渡；焚；燒。渡過了河，把船燒掉。比
　喻有進無退，決一死戰。

9. 兵貴神速：神速，特別迅速。用兵貴在行動特別迅速。

二 1		里		亭				
	萬				六 2	朽		難
明 3		執	四		壞			
	急		義 4	恩				
					頹 5		壞	
一		三 6	財	五義				
極		車				七		八
					反 7	天		石
峰 8		路						
						地 9		天

一、比喻達到極點。

二、形容事情緊急到了極點。

三、趕著裝載很輕的車子走熟悉的路。

四、講義氣，拿出自己的錢財來幫助別人。

五、道義上只能勇往直前，不能回顧。

六、梁木折壞，泰山崩倒。

七、頭頂雲天，腳踏大地。

八、相傳天缺西北，女媧煉五色石，用五色石補之。

1. 秦漢時道路每十里設置一長亭。

2. 比喻局勢或人已敗壞到不可救藥的地步。

3. 點著火把，拿著武器。

4. 情深似海，恩重如山。喻恩情道義深厚。

5. 傾倒崩落的牆壁。

6. 形容輕財重義。

7. 聲音像水開鍋一樣沸騰翻滾，充滿了週遭。

8. 峰巒重疊環繞，山路蜿蜒曲折。

9. 從地面突起，貼近天際。

Level. 33 解答

	²十₁	里	長	亭				
	萬				⁶木₂	朽	不	難
明₃	火	執	⁴仗		壞			
	急		義₄	海	恩	山		
			疏		頹₅	牆	壞	壁
造¹		輕³₆	財	貴	義⁵			
極		車		無		頂⁷		煉⁸
登		熟	沸₇	反	盈	天		石
峰₈	迴	路	轉		顧	立		補
					拔₉	地	倚	天

一、造極登峰：登峰造極。比喻達到極點。

二、十萬火急：形容事情緊急到了極點（多用於公文、電報等）。

三、輕車熟路：趕著裝載很輕的車子走熟悉的路。比喻事情又熟悉又容易。

四、仗義疏財：仗義，講義氣；疏財，分散家財。舊指講義氣，拿出自己的錢財來幫助別人。

五、義無反顧：義，道義；反顧，向後看。從道義上只有勇往直前，不能猶豫回顧。

六、木壞山頹：木，梁木。山，指泰山。頹：倒下。梁木折壞，泰山崩倒。比喻德高望重的人死去。亦作「泰山梁木」。

七、頂天立地：頭頂雲天，腳踏大地。形容形象高大，氣概豪邁。

八、煉石補天：煉，用加熱的方法使物質純淨或堅韌。古神話，相傳天缺西北，女媧煉五色石補之。比喻施展才能和手段，彌補國家以及政治上的失誤。

1. 十里長亭：秦漢時道路每十里設置一長亭，每五里設一短亭，供旅人歇息，親友遠行在此話別。

2. 木朽不雕：朽，腐爛。比喻局勢或人已敗壞到不可救藥的地步。

3. 明火執仗：明，點明；執，拿著；仗，兵器。點著火把，拿著武器。形容公開搶劫或肆無忌憚地幹壞事。

4. 義海恩山：情深似海，恩重如山。喻恩情道義深厚。

5. 頹牆壞壁：傾倒崩落的牆壁。

6. 輕財貴義：猶輕財重義。指輕視錢財，重視士人。

7. 沸反盈天：沸，滾翻；盈，充滿。聲音像水開鍋一樣沸騰翻滾，充滿了週遭。形容人聲喧鬧，亂成一片。

8. 峰迴路轉：峰巒重疊環繞，山路蜿蜒曲折。形容山水名勝路徑曲折複雜。

9. 拔地倚天：拔，突出，聳出；倚，倚傍，貼近。從地面突兀而起，貼近天際。比喻高大突出，氣勢雄偉。

最具挑戰性的 成語填空 138 遊戲

Level. 34　Ready? Go!

	三		五1	運		八 生		十 卸
	送		付			生		
一					2	教		殺
角	3 揮	四	如	六				
	蟬		崩			九		
4 書	二 簡					目		
食	殼		5 解	七	更			
			外		膽			
衣	6 敬	遠						
		7 意		用				

一、指僅免除一人罪行的文書。

二、基本的衣食需求得不到滿足。

三、手眼並用，怎麼想就怎麼用。也比喻語言文字的意義雙關，意在言外。

四、蟬變為成蟲時要脫去一層殼。

五、處理事情從容不迫，很有辦法。

六、比喻事物的分裂。像崩塌，瓦破碎一樣，不可收拾。

七、即在話裡間接透露，而不是明說出來的意思。

八、指軍民同心同德，積聚力量，發憤圖強。

九、形容公開放肆地做壞事。

十、磨完東西後，把拉磨的驢卸下來殺掉。

1. 應天命而產生。

2. 指事先不教育人，一犯錯誤就加以懲罰。

3. 把錢財當成泥土一樣揮霍。

4. 書簡散佚，殘缺不全。

5. 改換、調整樂器上的弦，使聲音和諧。

6. 表面上表示尊敬，實際上不願接近。

7. 缺乏理智，只憑一時的想法和情緒辦事。

Level. 34 解答

		三目		五/1應	運	而	八生		十卸
		送		付			聚		磨
一獨		手		自		2不	教	而	殺
角		3/四揮	金	如	六土		訓		驢
赦			蟬		崩			九明	
4書	二缺	簡	脫		瓦			目	
	食		殼		5解	七弦	更	張	
	無					外		膽	
	衣		6敬	而	遠	之			
					7意	氣	用	事	

一、獨角赦書：角，封。指僅免除一人罪行的文書。

二、缺食無衣：基本的衣食需求得不到滿足。形容生活貧窮。

三、目送手揮：手眼並用，怎麼想就怎麼用。也比喻語言文字的意義雙關，意在言外。

四、金蟬脫殼：蟬變為成蟲時要脫去一層殼。比喻用計脫身，使人不能及時發覺。

五、應付自如：應付，對付，處置；自如，按自己的心願做事。處理事情從容不迫，很有辦法。

六、土崩瓦解：瓦解，制瓦時先把陶土製成圓筒形，分解為四，即成瓦，比喻事物的分裂。比喻徹底垮臺。

七、弦外之意：弦，樂器上發音的絲線。比喻言外之意，即在話裡間接透露，而不是明說出來的意思。

八、生聚教訓：生聚，繁殖人口，聚積物力；教訓，教育，訓練。指軍民同心同德，積聚力量，發憤圖強，以洗刷恥辱。

九、明目張膽：明目，睜亮眼睛；張膽，放開膽量。原指有膽識，敢作敢為。後形容公開放肆地做壞事。

十、卸磨殺驢：磨完東西後，把拉磨的驢卸下來殺掉。比喻把曾經為自己出過力的人一腳踢開。

1. 應運而生：應，順應；運，原指天命，泛指時機。舊指應天命而產生。現指適應時機而產生。

2. 不教而殺：教，教育；殺，處罰，殺死。不警告就處死。指事先不教育人，一犯錯誤就加以懲罰。

3. 揮金如土：揮，散。把錢財當成泥土一樣揮霍。形容極端揮霍浪費。

4. 書缺簡脫：書簡散佚，殘缺不全。

5. 解弦更張：更，改換；張，給樂器上弦。改換、調整樂器上的弦，使聲音和諧。比喻改革制度或變更計畫、方法。

6. 敬而遠之：表面上表示尊敬，實際上不願接近。也用作不願接近某人的諷刺話。

7. 意氣用事：意氣，主觀偏激的情緒；用事，行事。缺乏理智，只憑一時的想法和情緒辦事。

Level. 35　Ready? Go!

	三 恣	五1 即		窮	八		十
					不		師
一 籌	妄	之		2 得		頭	朝
	3	四 人	六 嫁		辭		朝
狐						九 赤	
4	二 鐘	鼎	於			毒	
			5	七 莫		毒	
毓				之			
6 才	人	6 敬					
	7 五		7 京				

一、夜裡把火放在籠裡，使隱隱約約像火，同時又學狐狸叫。

二、形容能造育傑出人才的環境。

三、隨心所欲，胡作非為。

四、形容人群的聲音吵吵嚷嚷，像煮開了鍋一樣。

五、根據當時的感受而寫成的作品。

六、把自己的禍事推給別人。

七、形容首屈一指，無與倫比。

八、道理不能勝過文辭。

九、形容言語惡毒，出口傷人。

十、調動出征的軍隊返回首都，指出征的軍隊勝利返回朝廷。

1. 指「理」在物先，事事物物皆是「理」的表現，要依據具體事物窮究其「理」。

2. 在開講前，先說一段小故事做引申，取其吉利之意。

3. 原意是說窮苦人家的女兒沒有錢置備嫁衣，卻每年辛辛苦苦地用金線刺繡，給別人做嫁衣。

4. 鳴鐘為號，列鼎而食。形容生活奢侈豪華。

5. 形容勁敵被消滅後高興的心情。

6. 才能優異而地位卑微。

7. 漢京兆尹張敞，因楊惲案受牽連，使賊捕掾絮舜以為張敞即將免官，不肯為張敞辦案。

Level. 35 解　答

		三恣		五1即	物	窮	八理		十班
		意		興			不		師
一篋		妄		之		2得	勝	頭	回
火		3為	四人	作	六嫁		辭		朝
狐			聲		禍			九赤	
4鳴	二鐘	列	鼎		於			口	
	靈		沸		5人	七莫	予	毒	
	毓				之			舌	
6才	秀	人	6敬		與				
			7五	日	7京	兆			

一、篋火狐鳴：夜裡把火放在籠裡，使隱隱約約像火，同時又學狐狸叫。後用來比喻策劃起義。

二、鍾靈毓秀：形容能造育傑出人才的環境。

三、恣意妄為：恣意，任意，隨意；妄為，胡作非為。隨心所欲，胡作非為。

四、人聲鼎沸：鼎，古代煮食器；沸，沸騰。形容人群的聲音吵吵嚷嚷，像煮開了鍋一樣。

五、即興之作：即興，根據當時的興致和感覺；作，作品。根據當時的感受而寫成的作品。

六、嫁禍於人：嫁，轉移。把自己的禍事推給別人。

七、莫之與京：莫，沒有什麼，沒有誰；京，大，高。大得沒有什麼可與之相比。形容首屈一指，無與倫比。亦作「大莫與京」。

八、理不勝辭：道理不能勝過文辭。指由於不善於推理立論，儘管文辭豐富多彩，道理並不充分。

九、赤口毒舌：赤，火紅色。形容言語惡毒，出口傷人。

十、班師回朝：班，調回。調動出征的軍隊返回首都，指出征的軍隊勝利返回朝廷。

1. 即物窮理：程朱理學的主要範疇之一。指「理」在物先，事事物物皆是「理」的表現，要依據具體事物窮究其「理」。

2. 得勝頭回：頭回，前回。宋、元說書人的術語。在開講前，先說一段小故事做引子，謂之「得勝頭回」，取其吉利之意。

3. 為人作嫁：原意是說窮苦人家的女兒沒有錢置備嫁衣，卻每年辛辛苦苦地用金線刺繡，給別人做嫁衣。比喻空為別人辛苦。

4. 鳴鐘列鼎：鳴鐘為號，列鼎而食。形容生活奢侈豪華。

5. 人莫予毒：莫，沒有；予，我；毒，分割，危害。再也沒有人怨恨我、傷害我了。形容勁敵被消滅後高興的心情。

6. 才秀人微：才能優異而地位卑微。

7. 五日京兆：漢京兆尹張敞，因楊惲案受牽連，使賊捕掾絮舜以為張敞即將免官，不肯為張敞辦案。後比喻任職不能長久者。

Level. 36　Ready? Go!

鬢　顏　　篤　　槎
葉
三　甘　窊
陰　陽
隨
徒　當
求　近　遠
盤　出　目
責　衣　親　山
常　不　心

一、形容樹已長成，樹葉繁盛茂密。

二、指對人或事要求完美無缺。

三、指愛飲酒而放蕩不羈的人。

四、比喻當眾敗露祕密。

五、形容官吏施行德政有如甘霖。

六、使眼睛高興，使心裡快樂。

七、指徘徊或盤旋。

八、比喻遠離世俗。

1. 烏黑的鬢髮，紅潤的臉色。

2. 遲疑不動。

3. 按耐不住的寂寞。

4. 比喻各種偶然的因素湊在一起的誤會。

5. 行走、走路當作乘車。

6. 使近者悅服，遠者來歸。

7. 比喻毫無隱瞞的說出來。

8. 春秋時有個老萊子，很孝順，七十歲了有時還穿著彩色
衣服，扮成幼兒，引父母發笑。

9. 形容時時刻刻防備著。

Level. **36** 解 答

¹綠	鬢	朱	顏			²打	⁷篤	磨	槎
葉							篤		
成		³高		³不	⁵甘	寂	寞		
⁴陰	錯	陽	差		雨	寞	寞		
		酒			隨				
		徒	步	⁴當	車				
²求		⁵		場		⁶悅	近	來	⁸遠
⁷全	盤	托	出		目				遁
責			⁸彩	衣	娛	親			山
⁹常	備	不	懈		心				林

一、綠葉成陰：形容樹已長成，樹葉繁盛茂密。

二、求全責備：指對人或事要求完美無缺。

三、高陽酒徒：指愛飲酒而放蕩不羈的人。

四、當場出彩：比喻當眾敗露祕密。

五、甘雨隨車：形容官吏施行德政有如甘霖。

六、悅目娛心：使眼睛高興，使心裡快樂。

七、篤篤寞寞：指徘徊或盤旋。

八、遠遁山林：比喻遠離世俗。

1. 綠鬢朱顏：烏黑的鬢髮，紅潤的臉色。

2. 打篤磨槎：遲疑不動。

3. 不甘寂寞：按耐不住的寂寞。

4. 陰錯陽差：比喻各種偶然的因素湊在一起的誤會。

5. 徒步當車：行走、走路當作乘車。

6. 悅近來遠：使近者悅服，遠者來歸。

7. 全盤托出：比喻毫無隱瞞的說出來。

8. 彩衣娛親：春秋時有個老萊子，很孝順，七十歲了有時
還穿著彩色衣服，扮成幼兒，引父母發笑。

9. 常備不懈：形容時時刻刻防備著。

Level. 37　Ready? Go!

¹美		簪				²妙	⁷	無	
							行		
勝		³功		³退	⁵	三			
⁴	回		命		難		藏		
		不							
		⁵	大	⁴	易				
²			敢		⁶多		多	⁸	
⁷奔		相							蘭
			⁸勞		費				
⁹	門		車						芍

一、美好的東西很多，一時之間沒辦法看完。

二、形容無處可依靠。

三、形容立了功而不把功勞歸於自己。

四、努力做事，而不訴說自己的勞苦。

五、避開困難的，去找容易的來做。

六、感謝別人出力幫忙或耗費心神的客套話。

七、形容不強求富貴名利的處世態度。

八、指男女兩情相悅，互贈禮物表示心意。

1. 形容書法娟秀。

2. 形容東西極其好用。

3. 比喻退讓和回避，避免衝突。

4. 取消已公佈的命令或決定。

5. 比喻居住在大城市，生活不易維持。

6. 形容內容豐富，變化多端而迷人。

7. 奔走著互相告知。

8. 使人煩忙勞累。

9. 比喻凡事只憑主觀思想辦事，不問是否切合實際。

Level. 37 解答

一美	女	簪	花		二妙	七用	無	窮
不						行		
勝		三功		三退	五避	三	舍	
四收	回	成	命		難	藏		
		不			就			
		五居	大	四不	易			
二投			敢		六多	姿	多	八采
七奔	走	相	告		謝			蘭
無			八勞	人	費	馬		贈
九閉	門	造	車		心			芍

一、美不勝收：勝，盡。美好的東西很多，一時無法看完。

二、投奔無門：無處可依靠。

三、功成不居：居，承當，佔有。原意是任其自然存在，不
　　去占為己有。後形容立了功而不把功勞歸於自己。

四、不敢告勞：努力做事，不訴説自己的勞苦。比喻勤勤懇懇，不辭辛勞（多用在自己表示謙虛）。

五、避難就易：就，湊近，靠近。躲開難的，去找容易的做。也指做事情先從容易的做起。

六、多謝費心：感謝別人出力幫忙或耗費心神的客套話。

七、用行舍藏：指可以仕則仕，可以止則止，不強求富貴名利的處世態度。亦作「用舍行藏」。

八、采蘭贈芍：指男女兩情相悦，互贈禮物表示心意。

1. 美女簪花：簪，插戴。形容書法娟秀。亦比喻詩文清新秀麗。

2. 妙用無窮：形容東西極其好用。

3. 退避三舍：舍；古時行軍計程以三十里為一舍。主動退讓九十里。比喻退讓和回避，避免衝突。

4. 收回成命：取消已公佈的命令或決定。

5. 居大不易：本為唐代詩人顧況以白居易的名字開玩笑。後比喻居住在大城市，生活不容易維持。

6. 多姿多采：原指姿態多樣而富有風采。後引申為內容豐富，變化多端而迷人。

7. 奔走相告：奔走著互相告知。指將重大的消息互相傳告。或作「奔相走告」。

8. 勞人費馬：使人煩忙勞累。

9. 閉門造車：按照一定的規格在家裡造車。後比喻凡事只憑主觀思想辦事，不問是否切合實際。

Level. **38** Ready? Go!

一心		四其						八
		1	日		長	七星		吒
怒		有			七弄2		嘲	
3	三任		流			交		雲
				4蓬	六生			
	唯						九傳	
二食5		財	五			塗6	抹	
		7漆		吞			何	
踐								
		8	燈		綵			

TIP
提示

一、形容心情像盛開的花朵般舒暢快活。

二、原意是吃的食物和居住的土地都是國君所有。封建官吏
　　用以表示感戴君主的恩德。

三、指用人不問人的德才，只選跟自己關係親密的人。

四、事物的形成或發生，有其根源。

五、不透光亮的燈。比喻不明事理。

六、形容人民處於極端困苦的境地。

七、星星和月亮交相照耀。

八、一聲呼喊、怒喝，可以使風雲翻騰起來。

九、泛指美貌的男子。

1. 展望未來，大有可為。

2. 指描寫風雲月露等景象而思想內容貧乏的寫作。

3. 聽憑自然的發展，不加領導或過問。

4. 形容窮苦人家。使寒門增添光輝。

5. 指人貪婪自私，愛佔便宜。

6. 搽胭脂抹粉。指婦女打扮自己。

7. 指故意變形改音，使人不能認出自己。

8. 形容節日或有喜慶事情的景象。

Level. 38 解 答

心花怒放

一心		四其						八叱
花		來	日	方	長	七星		吒
怒		有			七弄	月	嘲	風
三放	三任	自	流			交		雲
	人			四蓬	蓽	六生	輝	
	唯					靈		九傳
二食	親	財	五黑		塗	脂	抹	粉
毛			七漆	身	吞	炭		何
踐			皮					郎
土		八張	燈	結	綵			

一、心花怒放：形容心情像盛開的花朵般舒暢快活。

二、食毛踐土：毛，指地面所生之穀物；踐，踩。原意是吃的食物和居住的土地都是國君所有。封建官吏用以表示感戴君主的恩德。

三、任人唯親：任，任用；唯，只；親，關係密切。指用人不問人的德才，只選跟自己關係親密的人。

四、其來有自：事物的形成或發生，有其根源。

五、黑漆皮燈：不透光亮的燈。比喻不明事理。

六、生靈塗炭：生靈，百姓；塗，泥沼；炭，炭火。人民陷在泥塘和火坑裡。形容人民處於極端困苦的境地。

七、星月交輝：星星和月亮交相照耀。

八、叱吒風雲：叱吒，怒喝聲。一聲呼喊、怒喝，可以使風雲翻騰起來。形容威力極大。

九、傅粉何郎：傅粉，敷粉，抹粉；何郎，何晏，字平叔，曹操養子。原指何晏面白，如同搽了粉一般。後泛指美男子。

1. 來日方長：將來的日子還很長。後指展望未來，大有可為。

2. 弄月嘲風：弄，玩賞；嘲，嘲笑；風、月，泛指各種自然景物。指描寫風雲月露等景象而思想內容貧乏的寫作。

3. 放任自流：聽憑自然的發展，不加領導或過問。

4. 蓬蓽生輝：蓬蓽，編蓬草、荊竹為門，形容窮苦人家。使寒門增添光輝（多用作賓客來到家裡，或贈送可以張掛的字畫等物的客套話）。

5. 食親財黑：指人貪婪自私，愛佔便宜。

6. 塗脂抹粉：脂，胭脂。搽胭脂抹粉。指婦女打扮。也比喻為遮掩醜惡的本質而粉飾打扮。

7. 漆身吞炭：漆身，身上塗漆為癩；吞炭：喉嚨吞炭使啞。指故意變形改音，使人不能認出自己。

8. 張燈結綵：掛上燈籠，繫上彩綢。形容節日或有喜慶事情的景象。

Level. 39　Ready? Go!

一		四						八屏
芳		1行		功		七		
						七2	科	斂
3賞	三	罰						
	床		4	妝	六	砌		
					昆			九
二5	夢	五	成		6	粉		臺
行		7	馬		友			
			在					將
惠		8捶		頓	足			

一、把自己比喻成僅有的香花而自我欣賞。

二、指喜歡給人小恩小惠。

三、比喻同做一件事而心裡各有各的打算。

四、奉天之命進行懲罰。

五、畫竹前竹的全貌已在胸中。

六、稱讚兄弟才德兼美之詞。

七、指引人發笑的舉動或言談。

八、時停止呼吸。形容非常緊張或全神貫注的神情。

九、任命將帥。

1. 比喻事情的圓滿成功。

2. 巧立名目，以強迫方式向人民徵取重稅。

3. 指獎賞和自己的意見相同的，懲罰和自己的意見不同的。

4. 形容雪覆大地的景象。

5. 在睡眠時，要想做個好夢也是不輕而易舉的。

6. 形容富麗堂皇的亭臺樓閣。

7. 比喻幼年時的朋友。

8. 敲胸口，跺雙腳。

Level. 39 解 答

								屏
孤		恭						
芳		行	滿	功	成	插		氣
自		天			橫	科	暴	斂
賞	同	罰	異			使		息
	床		粉	妝	玉	砌		
	異				昆			登
好	夢	難	成		金	粉	樓	臺
行		竹	馬	之	友			拜
小		在						將
惠		捶	胸	頓	足			

一、孤芳自賞：孤芳，獨秀一時的香花。把自己比做僅有的
　　香花而自我欣賞。比喻自命清高。

二、好行小惠：好，喜歡；行，施行；惠，仁慈。指喜歡給
　　人小恩小惠。

三、同床異夢：異，不同。原指夫婦生活在一起，但感情不和。比喻同做一件事而心裡各有各的打算。

四、恭行天罰：奉天之命進行懲罰。古以稱天子用兵。

五、成竹在胸：成竹，現成完整的竹子。畫竹前竹的全貌已在胸中。比喻在做事之前已經拿定主義。

六、玉昆金友：昆，兄弟。玉昆金友乃稱讚兄弟才德兼美之詞。亦作「金友玉昆」。

七、插科使砌：本指戲劇表演時，以滑稽的動作或言語引人發笑。亦泛指引人發笑的舉動或言談。

八、屏氣斂息：時停止呼吸。形容非常緊張或全神貫注的神情。

九、登臺拜將：任命將帥。

1. 行滿功成：原指出家修行圓滿得道。後亦用以比喻事情的圓滿成功。亦作「行滿功圓」。

2. 橫科暴斂：巧立名目，以強迫方式向人民徵取重稅。

3. 賞同罰異：指獎賞和自己的意見相同的，懲罰和自己的意見不同的。

4. 粉妝玉砌：妝，裝飾、打扮。砌，疊起。指用白粉裝飾，玉石砌成。形容雪覆大地的景象。

5. 好夢難成：在睡眠時，要想做個好夢也是不輕而易舉的。比喻美好的幻想難以變成現實。

6. 金粉樓臺：形容富麗堂皇的亭臺樓閣。

7. 竹馬之友：比喻幼年時的朋友。

8. 捶胸頓足：捶，敲打；頓，跺。敲胸口，跺雙腳。形容非常懊喪，或非常悲痛。

Level. 40　Ready? Go!

一		四 不	六1 開		見	
前	2 當	敵				
	企		3 功	八 蟬		
4 後 三	莫					
讀				5 知	九 董	
	五					
二6 華	怨		7		封	
壁			不	毫		
	塗					
蠅			8 一	心		

一、前後仔細盤算、計劃。

二、比喻善惡忠佞。

三、比喻學問高深而不容於人或遭人忌妒。

四、沒有希望達到。形容遠遠趕不上。

五、形容人民怨恨極盛,到達極點。

六、指為建立新的國家或朝代立下汗馬功勞的人。

七、形容人思慮周密,無所遺漏。

八、蟬夏生而秋死,終生未曾見雪,故不知雪。

九、象徵婦人守節的志氣。

1. 打開門就能看見山。

2. 私人擁有的財富可與國家的資財相匹敵。

3. 功勞像蟬的翅膀那樣微薄。

4. 事後的懊悔也來不及了。

5. 漢呂布曾事丁原、董卓,皆叛而殺之。後曹操縛呂布,又欲緩縛,劉備乃以前事相警告。

6. 周幽王娶申女為后,因得褒姒而黜申后,周人遂作詩以諷之。

7. 一點差別也沒有。

8. 比喻心悅誠服,有似於焚香供佛般的誠敬。

Level. **40** 解 答

一巴			四不		六開	門	見	山
前		2當	可	敵	國			
算			企		3功	薄	八蟬	翼
4後	三悔	莫	及		臣		不	
	讀				5不	知	丁	九董
	南		五民			雪		氏
二白6	華	之	怨		七百			封
璧			盈		7不	差	毫	髮
青			塗		失			
蠅					8一	瓣	心	香

一、巴前算後：前後仔細盤算、計劃。

二、白璧青蠅：白璧，潔白無瑕的玉，比喻清白的人。青
　　蠅，蒼蠅，比喻卑劣佞人。比喻善惡忠佞。

三、悔讀南華：唐代温庭筠因譏諷令狐綯不識南華經，因此
而觸犯令狐綯，卒不能登第。後比喻學問高深而不容於
人或遭人忌妒。

四、不可企及：企，希望；及，達到。沒有希望達到。形容
遠遠趕不上。

五、民怨盈塗：形容人民怨恨極盛，到達極點。

六、開國功臣：指為建立新的國家或朝代立下汗馬功勞的人。

七、百不失一：形容人思慮周密，無所遺漏。

八、蟬不知雪：蟬夏生而秋死，終生未曾見雪，故不知雪。
比喻見聞淺薄。

九、董氏封髮：象徵婦人守節的志氣。

1. 開門見山：打開門就能看見山。比喻説話或寫文章直截
了當談本題，不拐彎抹角。

2. 富可敵國：敵，匹敵。私人擁有的財富可與國家的資財
相匹敵。形容極為富有。

3. 功薄蟬翼：功勞像蟬的翅膀那樣微薄。形容功勞很小。
常用作謙詞。

4. 後悔莫及：後悔，事後的懊悔。指事後的懊悔也來不及
了。

5. 不知丁董：漢呂布曾事丁原、董卓，皆叛而殺之。後曹
操縛呂布，又欲緩縛，劉備乃以前事相警告。後比喻不
知前車之鑒。

6. 白華之怨：周幽王娶申女為后，因得褒姒而黜申后，周
人遂作詩以刺之。後比喻女子失寵的哀怨。

7. 不差毫髮：一點差別也沒有。

8. 一瓣心香：比喻心悦誠服，有似於焚香供佛般的誠敬。

Level. **41**　Ready? Go!

		四 金		六 1 江		父	
一							
凝	2 佛		蛇				
		木		3 補	八 救		
4 閉	三 藏						
	若			5	扶	九 興	
		五					
二 6	河			7		繼	
洋				7 鼎	不		
盜				8 雞	狗		

一、形容冬天非常寒冷的情景。

二、在江河湖海搶劫行兇的強盜。

三、講起話來滔滔不絕，像瀑布不停地奔流傾瀉。

四、指宣揚教化的人。

五、為了免使他人受難，書寫時，在用意和措詞方面都給予寬容或開脫。

六、指臨到緊急關頭才設法補救，為時已晚。

七、用烹牛的鼎煮雞。

八、解救扶持處於困厄危難中的人。

九、扶持滅絕的國家，使其傳承復興。

1. 指家鄉的父兄長輩。

2. 比喻話雖說得好聽，心腸卻極狠毒。

3. 矯正偏差疏漏，補救弊害缺點。

4. 形容怕惹事而不輕易開口。

5. 互相助興。

6. 比喻情況一天天地壞下去。

7. 比喻喧鬧或聲勢洶湧不斷。

8. 比喻有某種卑下技能的人，或指卑微的技能。

Level. 41 解 答

			⁴金		⁶₁江	東	父	老	
¹天		²佛	口	蛇	心				
凝			木		³補	偏	⁸救	弊	
地			舌		漏		困		
⁴閉	³口	藏				⁵人	扶	人	⁹興
	若		⁵筆				危		廢
²⁶江	懸	河	日	下	⁷牛				繼
洋			超		⁷鼎	沸	不	絕	
大			生		烹				
盜					⁸雞	鳴	狗	盜	

一、天凝地閉：形容冬天非常寒冷的情景。

二、江洋大盜：在江河湖海搶劫行兇的強盜。

三、口若懸河：若，好像；懸河，激流傾瀉。講起話來滔滔不絕，像瀑布不停地奔流傾瀉。形容能說會辯，說起來沒個完。

四、金口木舌：以木為舌的銅鈴，即木鐸，古代施行政教傳佈命令時所用。指宣揚教化的人。

五、筆下超生：超生，佛家語，指人死後靈魂投生為人。為了免使他人受難，書寫時，在用意和措詞方面都給予寬容或開脫。

六、江心補漏：船到江心才補漏洞。指臨到緊急關頭才設法補救，為時已晚。

七、牛鼎烹雞：用烹牛的鼎煮雞。比喻大器小用。

八、救困扶危：解救扶持處於困厄危難中的人。

九、興廢繼絕：扶持滅絕的國家，使其傳承復興。

1. 江東父老：江東，古指長江以南蕪湖以下地區；父老：父兄輩人。泛指家鄉的父兄長輩。

2. 佛口蛇心：佛的嘴巴，蛇的心腸。比喻話雖說得好聽，心腸卻極狠毒。

3. 補偏救弊：矯正偏差疏漏，補救弊害缺點。

4. 閉口藏舌：閉著嘴不說話。形容怕惹事而不輕易開口。

5. 人扶人興：互相助興。

6. 江河日下：江河的水一天天地向下流。比喻情況一天天地壞下去。

7. 鼎沸不絕：比喻喧鬧或聲勢洶湧不斷。

8. 雞鳴狗盜：戰國時秦昭王囚孟嘗君，打算加以殺害。孟嘗君的門客，一個裝狗入秦宮偷狐白裘；另一個學雞叫使函谷關關門早開，孟嘗君因此而脫難。後以比喻有某種卑下技能的人，或指卑微的技能。

最具挑戰性的 成語填空 遊戲 170

Level. 42　　Ready? Go!

成語填空格子（橫豎交錯）：

- 一1 翼　三飛
- 目　　　　六2 拾　　舉
- 　　　走
- 枝　　　五3 發　　牙　析
- 二天　　　　　　　九漢
- 　　　解
- 二4 二　四鐘　　七5 假　威
- 　　　　　　鳴
- 漏6　之
- 一7　難　　　八8 書　盡

一、用以比喻情侶難以分捨。

二、天上沒有兩個太陽。

三、意外的災禍。

四、晨鐘已經敲呼,漏壺的水也將滴完。

五、指啟發開導,脫離蒙昧,解除疑惑。

六、言談間流露出的智慧。

七、指起事者動員群眾的措施。

八、瑣碎列舉、詳細分析。

九、漢朝官吏的服飾制度。

1. 雌雄比翼鳥並翅齊飛的特性。

2. 糾舉過錯、匡正缺失。

3. 不慎的言語,往往會導致災禍。

4. 弄不清缶與鐘的容量。

5. 狐狸假借老虎的威勢。

6. 逃脫漁網的魚。

7. 形容事情曲折複雜,不是一句話能說清楚的(用在不好的事)。

8. 信中難以充分表達其意。後多作書信結尾慣用語。

Level. 42 解 答

比¹	翼	雙	飛³				毛⁸		
目			殃		拾²	遺	舉	過	
連			走		人		縷		
枝			禍³	發⁵	齒	牙	析		
	天²			蒙		慧		漢⁹	
	無			解				官	
	二⁴	缶	鐘⁴	惑		狐⁵	假	虎	威
	日		鳴			鳴			儀
			漏⁶	網	之	魚			
一⁷	言	難	盡			書⁸	不	盡	言

一、比目連枝：比目，指比目魚。連枝，指連理枝。用以比
　　喻情侶難以分捨。

二、天無二日：日，太陽，比喻君王。天上沒有兩個太陽。
　　舊喻一國不能同時有兩個國君。比喻凡事應統於一，不
　　能兩大並存。

三、飛殃走禍：意外的災禍。亦作「飛來橫禍」、「飛災橫禍」。

四、鐘鳴漏盡：漏，滴漏，古代計時器。晨鐘已經敲呼，漏壺的水也將滴完。比喻年老力衰，已到晚年。也指深夜。

五、發蒙解惑：發蒙：啟發蒙昧；解惑：解除疑惑。指啟發開導，脫離蒙昧，解除疑惑。

六、拾人牙慧：牙慧，言談間流露出的智慧。

七、狐鳴魚書：指起事者動員群眾的措施。

八、毛舉縷析：瑣碎列舉、詳細分析。

九、漢官威儀：原指漢朝官吏的服飾制度。後常指漢族的統治制度。

1. 比翼雙飛：雌雄比翼鳥並翅齊飛的特性。用來比喻夫妻感情融洽，萬般恩愛。

2. 拾遺舉過：糾舉過錯、匡正缺失。

3. 禍發齒牙：不慎的言語，往往會導致災禍。

4. 二缶鐘惑：二，疑，不明確；缶、鐘，指古代量器。弄不清缶與鐘的容量。比喻弄不清普通的是非道理。

5. 狐假虎威：假，借。狐狸假借老虎的威勢。比喻依仗別人的勢力欺壓人。

6. 漏網之魚：逃脫漁網的魚。比喻僥倖逃脫的罪犯或敵人。

7. 一言難盡：形容事情曲折複雜，不是一句話能說清楚的（用在不好的事）。

8. 書不盡言：書，書信。信中難以充分表達其意。後多作書信結尾慣用語。

Level. **43**　Ready? Go!

一1 若		三 雞			八	
頭				六2 白	俗	
		升				
腦		3	五 下	公	光	
二 榮		作			九	
耀4		四 揚		七5 盛	凌	菅
		名				命
		6 大		空		
7 經		海		8 程		里

一、形容思想、行動遲鈍笨拙。

二、為祖先增添光榮。舊指光耀門庭。

三、傳說漢朝淮南王劉安修煉成仙後，把剩下的藥撒在院子裡，雞和狗吃了，也都升天了。

四、指名聲傳遍各地。

五、指一開頭就向對方展示一下厲害。

六、古時指進士。

七、形容熱鬧至極。

八、比喻不露鋒芒，與世無爭。

九、把人命看作野草。指任意殘害人命。

1. 形容呆得像木頭雞一樣。

2. 沒有功名的平民。

3. 天下是公眾的，天子之位，傳賢而不傳子。

4. 炫耀武力，顯示威風。

5. 以驕橫的氣勢壓人。

6. 指世界上一切都是空虛的。

7. 比喻曾經見過大世面，不把平常事物放在眼裡。

8. 比喻前途遠大，不可限量。

Level. 43 解 答

一呆	若	木	三雞				八渾	
頭		犬			六白	丁	俗	客
呆		升			衣		和	
腦		天	五下	為	公		光	
	二榮		車		卿			九草
	宗		作					菅
	耀	武	四揚	威	七盛	氣	凌	人
	祖		名		況			命
			四大	皆	空			
七曾	經	滄	海		八前	程	萬	里

一、呆頭呆腦：呆，呆板，不靈活。形容思想、行動遲鈍笨拙。

二、榮宗耀祖：為祖先增添光榮。舊指光耀門庭。

三、雞犬升天：傳說漢朝淮南王劉安修煉成仙後，把剩下的藥撒在院子裡，雞和狗吃了，也都升天了。後比喻一個人做了官，和他有關的人也跟著得勢。

四、揚名四海：揚名，傳播名聲；四海，古人認為中國四境有海環繞，故以「四海」代指全國各處；也指世界各地。指名聲傳遍各地。

五、下車作威：原指封建時代官吏一到任，就顯示威風，嚴辦下屬。後泛指一開頭就向對方顯示一點厲害。

六、白衣公卿：古時指進士。唐代人極看重進士，宰相多由進士出身，故推重進士為白衣卿相，是說雖是白衣之士，但享有卿相的資望。

七、盛況空前：形容熱鬧至極。

八、渾俗和光：渾俗，與世俗混同；和光，混合所有光彩。比喻不露鋒芒，與世無爭。也比喻無能，不中用。

九、草菅人命：草菅，野草。把人命看作野草。指任意殘害人命。

1. 呆若木雞：呆，傻，發愣的樣子。呆得像木頭雞一樣。形容因恐懼或驚異而發愣的樣子。

2. 白丁俗客：白丁，沒有功名的平民。泛指粗俗之輩。

3. 天下為公：原意是天下是公眾的，天子之位，傳賢而不傳子，後成為一種美好社會的政治理想。

4. 耀武揚威：耀，顯揚。炫耀武力，顯示威風。

5. 盛氣凌人：盛氣，驕橫的氣焰；凌，欺凌。以驕橫的氣勢壓人。形容傲慢自大，氣勢逼人。

6. 四大皆空：四大，古印度稱地、水、火風為「四大」。佛教用語。指世界上一切都是空虛的。是一種消極思想。

7. 曾經滄海：曾經，經歷過；滄海，大海。比喻曾經見過大世面，不把平常事物放在眼裡。

8. 前程萬里：前程，前途。比喻前途遠大，不可限量。

Level. 44　Ready? Go!

一1		退		谷		五2歡		躍	七
可									馬
			三3天		雷				鞭
不4	二	而							
	一		地						
				四門5		戶			
	百						羊	八	牢
			森		秦		天		
師7		尊							
				8	旗		日		

TIP

一、進用好的替換不好的。

二、形容聰慧敏捷，教導一種知識，就能觸類旁通，了解很多其他相關事物。

三、比喻罪惡深重，為天地所不容。

四、指門前警衛戒備很嚴密。

五、歡笑的聲音像雷一樣響著。

六、比喻正義而暫時弱小的力量，對暴力的必勝信心。

七、形容揚鞭催馬急馳而去的樣子。

八、女媧煉五色石補天和羲和給太陽洗澡兩個神話故事。

1. 進退維谷形容處於進退兩難的境地。

2. 歡樂熱烈的樣子。

3. 比喻不得好死。常用作罵人或賭咒的話。

4. 平時不透過教育來防範罪行，遇有犯錯立即加以處罰或判死刑。

5. 全家死盡，無一倖免。

6. 羊逃跑了再去修補羊圈，還不算晚。

7. 指老師受到尊敬，他所傳授的道理、知識、技能才能得到尊重。

8. 戰旗遮住了日光。

Level. 44 解答

進	退	維	谷		歡	欣	躍	躍
可					聲			馬
替		天	打	雷	劈			揚
不	教	而	誅		動			鞭
	一		地			三		
	試		滅	門	絕	戶		
	百		禁		亡	羊	補	牢
			森		秦		天	
	師	道	尊	嚴			浴	
			旌	旗	蔽	日		

一、進可替不：進用好的替換不好的。

二、教一識百：形容聰慧敏捷，教導一種知識，就能觸類旁通，了解很多其他相關事物。

三、天誅地滅：誅，殺死。比喻罪惡深重，為天地所不容。

四、門禁森嚴：指門前警衛戒備很嚴密。

五、歡聲雷動：歡笑的聲音像雷一樣響著。形容熱烈歡呼的動人場面。

六、三戶亡秦：三戶，幾戶人家；亡，滅。雖只幾戶人家，也能滅掉秦國。比喻正義而暫時弱小的力量，對暴力的必勝信心。

七、躍馬揚鞭：躍，跳。跳上駿馬，舉起馬鞭。形容揚鞭催馬急馳而去的樣子。也比喻熱火朝天地進行建設。

八、補天浴日：這是指女媧煉五色石補天和羲和給太陽洗澡兩個神話故事。後用來比喻人有戰勝自然的能力。也形容偉大的功業。

1. 進退維谷：谷，比喻困境。進退維谷形容處於進退兩難的境地。

2. 歡欣踴躍：歡樂熱烈的樣子。亦作「歡忻踴躍」。

3. 天打雷劈：比喻不得好死。常用作罵人或賭咒的話。

4. 不教而誅：平時不透過教育來防範罪行，遇有犯錯立即加以處罰或判死刑。亦作「不教而殺」。

5. 滅門絕戶：全家死盡，無一倖免。

6. 亡羊補牢：亡，逃亡，丟失；牢，關牲口的圈。羊逃跑了再去修補羊圈，還不算晚。比喻出了問題以後想辦法補救，可以防止繼續受損失。

7. 師道尊嚴：本指老師受到尊敬，他所傳授的道理、知識、技能才能得到尊重。後多指為師之道尊貴、莊嚴。

8. 旌旗蔽日：旌旗，旗幟的通稱，這裡特指戰旗。戰旗遮住了日光。形容軍隊數量眾多，陣容雄壯整齊。

Level. 45　Ready? Go!

一1	鼓		氣	五2 金		獨	七	
言							地	
		三3 四		為				
二4 鼎		三				佛		
	高		五					
			四 石		雲			
	揚				6	聰	八	明
		湯		日		翁		
7 弄		潢						
			8	轅		馬		

一、形容一句話抵得上九鼎重。

二、猶言趾高氣揚。

三、形容不完整，不集中，不團結，不統一。

四、比喻防守堅固不易攻破的城池。

五、形容一個人心誠志堅，力量無窮。

六、比喻奸佞之徒蒙蔽君主。

七、禪宗認為人皆有佛性，棄惡從善，即可成佛。

八、比喻禍福時常互轉，不能以一時論定。

1. 比喻趁勁頭大的時候鼓起幹勁，一口氣把工作做完。

2. 指用一隻腳站立。

3. 什麼地方都可以當做自己的家。

4. 比喻三方分立，互相抗衡。

5. 震開山石。

6. 比喻對外界事物不予聞問。

7. 比喻起兵。

8. 挽留或眷戀賢明長官。

Level. 45 解答

一₁一	鼓	作	氣		五₂金	雞	獨	七立
言					石			地
九		三₃四	海	為	家			成
鼎₄	二足	三	分		開			佛
高		五				浮		
氣		裂₅	四石	穿	雲			
揚			城		六蔽	聰	八塞	明
			湯		日		翁	
弄₇	兵	潢	池				失	
			攀₈	轅	扣	馬		

一、一言九鼎：九鼎，古代國家的寶器，相傳為夏禹所鑄。一句話抵得上九鼎重。比喻說話力量大，能起很大作用。

二、足高氣揚：猶言趾高氣揚。

三、四分五裂：形容不完整，不集中，不團結，不統一。

四、石城湯池：比喻防守堅固不易攻破的城池。

五、金石為開：金石，金屬和石頭，比喻最堅硬的東西。連金石都被打開了。形容一個人心誠志堅，力量無窮。

六、浮雲蔽日：浮雲遮住太陽。原比喻奸佞之徒蒙蔽君主。後泛指小人當道，社會一片黑暗。

七、立地成佛：佛家語，禪宗認為人皆有佛性，棄惡從善，即可成佛。此為勸善之語。

八、塞翁失馬：比喻禍福時常互轉，不能以一時論定。

1. 一鼓作氣：一鼓，第一次擊鼓；作，振作；氣，勇氣。第一次擊鼓時士氣振奮。比喻趁勁頭大的時候鼓起幹勁，一口氣把工作做完。

2. 金雞獨立：指獨腿站立的一種武術姿勢。後也指用一足站立。

3. 四海為家：原指帝王佔有全國。後指什麼地方都可以當做自己的家。指志在四方，不留戀家鄉或個人小天地。

4. 鼎足三分：鼎，古代炊具，三足兩耳。比喻三方分立，互相抗衡。

5. 裂石穿雲：震開山石，透過雲霄。形容聲音高亢嘹亮。

6. 蔽聰塞明：蒙住耳目。比喻對外界事物不予聞問。

7. 弄兵潢池：比喻起兵。有不足道之意。潢池，積水池。

8. 攀轅扣馬：挽留或眷戀賢明長官。亦作「攀轅臥轍」。

Level. 46 Ready? Go!

二1 病		吟		2卑		七自		
下								
象3		玉	四		4	六明		聰
處		酒					聰	
		5傳		教				
一6	手	三歡			7	禍	八	年
髮		出	五百				枝	
		8力		邊				
哺		隨	禁		9根		葉	

TIP

一、比喻為國家禮賢下士，殷切求才。

二、晉武帝時，何曾生活豪奢，食日費萬錢，猶雲無下箸處。

三、話一說出口，法律就跟在後。

四、相聚飲酒，歡快地交談。

五、什麼都不忌諱。

六、教導士兵作戰，使他們知道退縮就是恥辱，因而能夠奮
　　勇向前，殺敵取勝。

七、自以為聰明而率然逞能。

八、比喻同出一源，關係密切。

1. 沒病瞎哼。

2. 以謙虛的態度修養自己。

3. 形容生活奢侈。

4. 不清楚、不了解事件的內情。

5. 既用言語來教導，又用行動來示範。

6. 握手談笑。多形容發生不和，以後又和好。

7. 戰爭連續不斷而造成禍害不絕。

8. 指神奇超人的力量。佛法的力量沒有邊際。

9. 樹根結實，葉就長得茂盛。

二1無	病	呻	吟		2卑	以	七自	牧	
下							作		
3象	箸	玉	四杯		4閉	六明	塞	聰	
處			酒			恥		明	
			言	傳	身	教			
一6握	手	三言	歡		7戰	禍	八連	年	
髮		出		五百			枝		
吐		8法	力	無	邊		分		
哺		隨		禁		9根	壯	葉	茂
				忌					

一、握髮吐哺：比喻為國家禮賢下士，殷切求才。

二、無下箸處：晉武帝時，何曾生活豪奢，食日費萬錢，猶雲無下箸處。後用以形容富人飲食奢侈無度。

三、言出法隨：言，這裡指法令或命令；法，法律。話一說
　　出口，法律就跟在後面。指法令一經公佈就嚴格執行，
　　如有違犯就依法處理。

四、杯酒言歡：相聚飲酒，歡快地交談。

五、百無禁忌：百，所有的，不論什麼；禁忌，忌諱。什麼
　　都不忌諱。

六、明恥教戰：教導士兵作戰，使他們知道退縮就是恥辱，
　　因而能夠奮勇向前，殺敵取勝。

七、自作聰明：自以為聰明而率然逞能。

八、連枝分葉：比喻同出一源，關係密切。亦作「連枝帶
　　葉」。

1. 無病呻吟：呻吟，病痛時的低哼。沒病瞎哼哼。比喻沒
　　有值得憂傷的事情而歎息感慨。也比喻文藝作品沒有真
　　實感情，裝腔作勢。

2. 卑以自牧：以謙虛的態度修養自己。或作「卑己自牧」。

3. 象箸玉杯：象箸，象牙筷子；玉杯，犀玉杯子。形容生
　　活奢侈。

4. 閉明塞聰：不清楚、不了解事件的內情。

5. 言傳身教：言傳，用言語講解、傳授；身教，以行動示
　　範。既用言語來教導，又用行動來示範。指行動起模範
　　作用。

6. 握手言歡：握手談笑。多形容發生不和，以後又和好。

7. 戰禍連年：戰爭連續不斷而造成禍害不絕。

8. 法力無邊：法力，佛教中指佛法的力量；後泛指神奇超
　　人的力量。佛法的力量沒有邊際。比喻力量極大而不可
　　估量。

9. 根壯葉茂：樹根結實，葉就長得茂盛。比喻根基穩固，
　　就有良好的成果。

Level. 47　　Ready? Go!

	²₁	得		領		₂本		⁷不	
	因								
³三		成	⁴			⁶₄太		日	
	熱		尾						
				秋		盛			
¹₆	霜	³	冰			₇	態	⁸	涼
薄		命		⁵伯				黃	
			₈貧		道				
深		身		一		₉名		孫	

一、比喻小心戒慎。

二、比喻為人孤僻高傲。

三、知道命運，順從命運，安於自身所處的地位。

四、踩著老虎尾巴，走在春天將解凍的冰上。

五、千里馬須遇到伯樂，才能顯現其珍貴。

六、天下安定，國家興盛的時代。

七、無法化解、勢不兩立。

八、炎帝和黃帝的後代。

 1. 抓不住要領或關鍵。

 2. 事物的內容或價值與名分不符。

 3. 三個人謊報城市裡有老虎，聽的人就信以為真。

 4. 平靜無事的日子。

 5. 比喻正當壯年。

 6. 比喻從事物的徵兆可看出將來發展的結果。

 7. 指一些人在別人得勢時百般奉承，別人失勢時就十分冷
　　淡。

 8. 以信守道義為樂，而能安於貧困的處境。

 9. 指考試或選拔沒有錄取。

	不¹	得	要	領		本²	末	不⁷	稱
	因							同	
三³	人	成	虎⁴		太⁶⁴	平	日	子	
	熱		尾		平		月		
		春⁵	秋	鼎	盛				
履¹⁶	霜	知³	冰		世⁷	態	炎⁸	涼	
薄		命	伯⁵				黃		
臨		安⁸	貧	樂	道		子		
深		身	一		名⁹	落	孫	山	
			顧						

一、履薄臨深：比喻小心戒慎。

二、不因人熱：因，依靠。漢時梁鴻不用他人熱灶燒火煮飯。比喻為人孤僻高傲。也比喻不依賴別人。

三、知命安身：知道命運，順從命運，安於自身所處的地位。

四、虎尾春冰：踩著老虎尾巴，走在春天將解凍的冰上。比喻處境非常危險。

五、伯樂一顧：千里馬須遇到伯樂，才能顯現其珍貴。後比喻才能受人賞識、肯定。

六、太平盛世：天下安定，國家興盛的時代。

七、不同日月：無法化解、勢不兩立。比喻仇恨極深。

八、炎黃子孫：炎黃，炎帝神農氏和黃帝有熊氏，代表中華民族的祖先。炎帝和黃帝的後代。指中華民族的後代。

1. 不得要領：要，古「腰」字；領，衣領；要領，比喻關鍵。抓不住要領或關鍵。

2. 本末不稱：事物的內容或價值與名分不符。

3. 三人成虎：三個人謊報城市裡有老虎，聽的人就信以為真。比喻說的人多了，就能使人們把謠言當事實。

4. 太平日子：平靜無事的日子。

5. 春秋鼎盛：春秋，指年齡；鼎盛，正當旺盛之時。比喻正當壯年。

6. 履霜知冰：比喻從事物的徵兆可看出將來發展的結果。

7. 世態炎涼：世態，人情世故；炎，熱，親熱；涼，冷淡。指一些人在別人得勢時百般奉承，別人失勢時就十分冷淡。

8. 安貧樂道：以信守道義為樂，而能安於貧困的處境。作「樂道安貧」、「安貧守道」。

9. 名落孫山：名字落在榜末孫山的後面。指考試或選拔沒有錄取。

Level. 48 Ready? Go!

一			四	敝		焦		七	
斯		1				2 大		光	
				自					
如 3		三 家				4 風		晦	九
									冥
		親			六 立				
二 生 5		病	五		6	處	八	中	
			心		之		空		
覆		7 腳		實					
			地				洗		

一、與此相比,沒有比得上的。

二、造房子用新伐的木頭做屋樑,木頭容易變形,房屋容易
倒塌。

三、指家裡貧窮,父母年老。

四、把自己家裡的破掃帚當成寶貝,很珍惜。

五、指死了心,不作別的打算。

六、形容極小的一塊地方。

七、比喻隱藏才能,不使外露。

八、口袋裡空得像洗過一樣。形容口袋裡一個錢也沒有。

九、人所無法預測,人力無法控制等不可理解的狀況。

1. 形容費盡了唇舌。

2. 大有希望。

3. 好像數自己家藏的珍寶那樣清楚。

4. 比喻處於險惡環境中也不改變其操守。

5. 指生活中生育、養老、醫療、殯葬。

6. 比喻有才能的人不會長久被埋沒,終能顯露頭角。

7. 腳踏在堅實的土地上。

Level. 48 解答

方		舌	敝	唇	焦			韜	
斯			帚			大	放	光	明
蔑			自					養	
如	數	家	珍			風	雨	晦	冥
		貧							冥
		親			立				之
生	老	病	死		錐	處	囊		中
棟			心		之		空		
覆		腳	踏	實	地		如		
屋			地				洗		

一、方斯蔑如：方，比；斯，此；蔑，沒有。指與此相比，沒有比得上的。多指為人的情操。

二、生棟覆屋：造房子用新伐的木頭做屋樑，木頭容易變形，房屋容易倒塌。比喻禍由自取。

三、家貧親老：家裡貧窮，父母年老。舊時指家境困難，又不能離開年老父母出外謀生。

四、敝帚自珍：敝，破的、壞的；珍，愛惜。把自己家裡的破掃帚當成寶貝。比喻東西雖然不好，自己卻很珍惜。

五、死心踏地：原指死了心，不作別的打算。後常形容打定了主意，決不改變。

六、立錐之地：插錐尖的一點地方。形容極小的一塊地方。也指極小的安身之處。

七、韜光養晦：比喻隱藏才能，不使外露。

八、囊空如洗：口袋裡空得像洗過一樣。形容口袋裡一個錢也沒有。

九、冥冥之中：人所無法預測，人力無法控制等不可理解的狀況。亦即一般所稱的命運。

1. 舌敝唇焦：敝，破碎；焦，乾枯。說話說得舌頭都破了，嘴唇都幹了。形容費盡了唇舌。

2. 大放光明：大為光亮。引申為大有希望。

3. 如數家珍：好像數自己家藏的珍寶那樣清楚。比喻對所講的事情十分熟悉。

4. 風雨晦冥：風雨交加，天色昏暗，猶如黑夜。比喻處於險惡環境中也不改變其操守。亦作「風雨如晦」。

5. 生老病死：佛教指人的四苦，即出生、衰老、生病、死亡。今泛指生活中生育、養老、醫療、殯葬。

6. 錐處囊中：囊，口袋。錐子放在口袋裡，錐尖就會露出來。比喻有才能的人不會長久被埋沒，終能顯露頭角。

7. 腳踏實地：腳踏在堅實的土地上。比喻做事踏實，認真。

Level. 49　Ready? Go!

一		1四悔		及		七漿	
茹				2擔		牽	
		自				霍	
吐3		三納		4髀		復	九
							死
	招			六知			
二5禮		下	五		琴	八	亡
		飽		善		收	
廉		7走		上			
			騰			蓄	

一、比喻欺軟怕硬。

二、古人認為禮定貴賤尊卑，義為行動準繩，廉為廉潔方正，恥為有知恥之心。

三、招收賢士，網羅人才。

四、悔恨以前的過失，決心重新做人。

五、軍糧充足，士氣旺盛。

六、善於認識人的品德和才能，最合理地使用。

七、把酒肉當做水漿、豆葉一樣。形容飲食的奢侈。

八、把各種不同的東西一同吸收進來，保存起來。

九、生存或者死亡。形容局勢或鬥爭的發展已到最後關頭。

1. 後悔也來不及了。

2. 挑著酒，牽著羊。表示歡迎、慰勞軍隊。

3. 指人呼吸時，吐出濁氣，吸進新鮮空氣。

4. 漢末時代，劉備寄住荊州多年，因見自己久不騎馬，大腿上的肉已經長了出來，於是發言感嘆。

5. 對有才有德的人以禮相待，對一般有才能的人不計自己的身份去結交。

6. 形容看到遺物，懷念死者的悲傷心情。

7. 指官吏新官上任。

Level. **49** 解 答

柔		追	悔	莫	及			漿		
茹			過				擔	酒	牽	羊
剛			自					霍		
吐	故	納	新				髀	肉	復	生
		士								死
		招			知					存
禮	賢	下	士		人	琴	俱		亡	
義			飽		善		收			
廉		走	馬	上	任		並			
恥			騰				蓄			

一、柔茹剛吐：軟的吃下去，硬的吐出來。比喻欺軟怕硬。

二、禮義廉恥：古人認為禮定貴賤尊卑，義為行動準繩，廉
為廉潔方正，恥為有知恥之心。指封建社會的道德標準
和行為規範。

三、納士招賢：招，招收；賢，有德有才的人；納，接受；士，指讀書人。招收賢士，接納書生。指網羅人才。

四、悔過自新：悔，悔改；過，錯誤；自新，使自己重新做人。悔恨以前的過失，決心重新做人。

五、士飽馬騰：軍糧充足，士氣旺盛。

六、知人善任：知，瞭解，知道；任，任用，使用。善於認識人的品德和才能，最合理地使用。

七、漿酒霍肉：把酒肉當做水漿、豆葉一樣。形容飲食的奢侈。

八、俱收並蓄：把各種不同的東西一同吸收進來，保存起來。

九、生死存亡：生存或者死亡。形容局勢或鬥爭的發展已到最後關頭。

1. 追悔莫及：後悔也來不及了。

2. 擔酒牽羊：挑著酒，牽著羊。表示歡迎、慰勞軍隊。

3. 吐故納新：原指人呼吸時，吐出濁氣，吸進新鮮空氣。現多用來比喻揚棄舊的、不好的，吸收新的，好的。

4. 髀肉復生：漢末時代，劉備寄住荊州多年，因見自己久不騎馬，大腿上的肉已經長了出來，於是發言感嘆。後用以比喻或自嘆久處安逸，壯志未酬，虛度光陰。

5. 禮賢下士：對有才有德的人以禮相待，對一般有才能的人不計自己的身份去結交。

6. 人琴俱亡：俱，全，都；亡，死去，不存在。形容看到遺物，懷念死者的悲傷心情。

7. 走馬上任：走馬，騎著馬跑；任，職務。舊指官吏到任。現比喻接任某項工作。

Level. **50**　　Ready? Go!

	二琴		拱		2人	六	有		
1						奔			九
	朱		四一		無				魂
一離		走	3			程		立	
4			三			5			魄
萬				五空	七海				
		三	6					八	
	濁		清		奇		形		
						虎		變	
六	清				8			色	
9									

TIP
提示

一、形容寫文章或説話和要講得主題距離很遠，毫不相干。

二、配偶喪亡。

三、形容人言行不一。

四、比喻言語、行動有條理或合規矩。

五、在對敵鬥爭時，把家裡的東西和田裡的農產品藏起來，
　　使敵人到來後什麼也得不到，什麼也利用不上。

六、比喻各人有不同的志向，各自尋找自己的前途。

七、比喻沒有根據的，荒唐的言論或傳聞。

八、指各式各樣，種類很多。

九、比喻人品質高尚純潔。

1. 比喻無為而治。

2. 指每個人各自有不同的志向願望，不能勉為其難。

3. 形容勇猛無畏地前進。

4. 比喻言行偏離公認的準則。

5. 指學生恭敬受教。

6. 形容自高自大，什麼都看不見。

7. 比喻清除壞的，發揚好的。

8. 指被老虎咬過的人才真正知道虎的厲害。

9. 佛家語，指眼、耳、鼻、舌、身、意。

Level. 50 解 答

鳴₁	琴²	垂	拱		人₂	各⁶	有	志	
斷						奔			冰⁹
朱		一⁴³	往	無	前				魂
離¹₄	弦	走	板		程₅	門	立	雪	
題		三						魄	
萬		眼₆	空⁵	四	海⁷				
里	行³		室	外			形⁸		
	激	濁	揚	清		奇	形		
	言		野			談₈	虎	色	變
六₉	根	清	淨					色	

一、離題萬里：形容寫文章或說話同要講得主題距離很遠，毫不相干。

二、琴斷朱弦：古人以琴瑟比喻夫妻。指配偶喪亡。

三、行濁言清：清，清高；濁，渾濁，指低下。説的是清白好話，十的是污濁壞事。形容人言行不一。

四、一板三眼：板、眼，戲曲音樂的節拍。比喻言語、行動有條理或合規矩。有時也比喻做事死板，不懂得靈活掌握。

五、空室清野：在對敵鬥爭時，把家裡的東西和田裡的農產品藏起來，使敵人到來後什麼也得不到，什麼也利用不上。

六、各奔前程：奔，投向，奔往；前程，前途。各走各的路。比喻各人按不同的志向，尋找自己的前途。

七、海外奇談：海外，中國以外；奇談，奇怪的說法。比喻沒有根據的，荒唐的言論或傳聞。

八、形形色色：形形，原指生出這種形體；色色，原指生出這種顏色。指各式各樣，種類很多。

九、冰魂雪魄：冰、雪，如冰的透明，雪的潔白。比喻人品質高尚純潔。

1. 鳴琴垂拱：比喻無為而治。

2. 人各有志：指每個人各自有不同的志向願望，不能勉為其難。

3. 一往無前：一直往前，無所阻擋。形容勇猛無畏地前進。

4. 離弦走板：比喻言行偏離公認的準則。

5. 程門立雪：舊指學生恭敬受教。比喻尊師。

6. 眼空四海：形容自高自大，什麼都看不見。

7. 激濁揚清：激，沖去；濁，髒水；清，清水。沖去污水，讓清水上來。比喻清除壞的，發揚好的。

8. 談虎色變：色，臉色。原指被老虎咬過的人才真正知道虎的厲害。後比喻一提到自己害怕的事就情緒緊張起來。

9. 六根清靜：六根，佛家語，指眼、耳、鼻、舌、身、意。佛家以達到遠離煩惱的境界為六根清靜。比喻已沒有任何欲念。

永續圖書
線上購物網

www.foreverbooks.com.tw

◆ 加入會員即享活動及會員折扣。

◆ 每月均有優惠活動，期期不同。

◆ 新加入會員三天內訂購書籍不限本數金額，
即贈送精選書籍一本。（依網站標示為主）

專業圖書發行、書局經銷、圖書出版

永續圖書總代理：
五觀藝術出版社、培育文化、棋茵出版社、大拓文化、讀
品文化、雅典文化、知音人文化、手藝家出版社、璞申文
化、智學堂文化、語言鳥文化

活動期內，永續圖書將保留變更或終止該活動之權利及最終決定權。

※為保障您的權益，每一項資料請務必確實填寫，謝謝！

| 姓名 | | 性別 | □男 □女 |
| 生日 | 年 月 日 | 年齡 | |

| 住宅地址 | 郵遞區號□□□ |

| 行動電話 | | E-mail | |

學歷

□國小　　□國中　　□高中、高職　　□專科、大學以上　　□其他_____

職業

□學生　□軍　　□軍　　□教　　□工　　□商　　□金融業
□資訊業　□服務業　□傳播業　□出版業　□自由業　□其他_____

謝謝您購買　最具挑戰性的成語填空遊戲　　　　　與我們一起分享讀完本書後的心得。務必留下您的基本資料及電子信箱，使用我們準備的免郵回函寄回，我們每月將抽出一百名回函讀者，寄出精美禮物以及享有生日當月購書優惠！想知道更多更即時的消息，歡迎加入"永續圖書粉絲團"

您也可以使用以下傳真電話或是掃描圖檔寄回本公司電子信箱，謝謝！

傳真電話：（02）8647-3660　電子信箱：yungjiuh@ms45.hinet.net

●請針對下列各項目為本書打分數，由高至低 5～1 分。

　　　　　 5 4 3 2 1　　　　　　　　　 5 4 3 2 1
1 內容題材　□□□□□　　2.編排設計　□□□□□
3.封面設計　□□□□□　　4.文字品質　□□□□□
5.圖片品質　□□□□□　　6.裝訂印刷　□□□□□

●您購買此書的地點及店名_____

●您為何會購買本書？
□被文案吸引　□喜歡封面設計　　□親友推薦　　□喜歡作者
□網站介紹　　□其他_____

●您認為什麼因素會影響您購買書籍的慾望？
□價格，並且合理定價是　　　　　　□內容文字有足夠吸引力
□作者的知名度　　□是否為暢銷書籍　　□封面設計、插、漫畫

●請寫下您對編輯部的期望及建議：